Retail Design
Solutions

未來 的 商業空間 設計法則

李偉耕———著

目錄

推薦序

吳光庭｜國立成功大學建築系教授

在當前的社會環境中,「設計」是最具現代性意義的詞彙,其面貌即多元又複雜,是一種滿懷創意理念付諸實行及必須應付生活寫實面解決問題的兩極化中掙扎生存的行業,不可否認的是「設計」是推動現代社會進步的原動力之一,尤其在在啓蒙運動及工業革命之後的建築空間、工業產品、服裝、視覺影像等領域,透過「設計」所強調的心智運作,形成 19 世紀中期以降波瀾壯闊的「現代設計運動」,同時具有「社會改革」的實質內涵,生活中所需的各類物件所反應的效能、美感、功能是將「設計」具體化的過程「設計」因此成為日常生活中可見的必要。

因為社會對「設計」的需求日殷, 設計知識與技能的整合、表達及理解成為與社會大眾對話溝通的當務之急,也就是説,設計語言的「明箱」式呈現,是業主、設計專業者及施工工程單位三方形成如何達成「好設計」的基本所需共識,但是,這的確是一項「知易行難」的工作。

當然,並非沒有人做過類似這種所謂設計科普的嚐試,也有很多很成功的典例,透過學院的研究及大眾媒體的關注,設計的科普知識已有很大的成長,近年來投入各類設計學習的青年人口也有所成長,顯示臺灣社會在設計需求意識上已經逐漸多元及個性化,對於勤於投入設計科普的工作者而言,是莫大的鼓舞。

從實務經驗轉成文字推廣

《未來的商業空間設計法則》作者李偉耕是我曾經在文化大學建築系教過的眾多學生之一，他大學畢業後，從事各式建築及室內設計空間多年，有著一般設計師相同具備的熱情及優秀的設計專業能力，及他人所難及對設計的細膩與感情，尤其他將設計作品視為生命有機體的態度，反應了偉耕在設計工作上延伸了對業主及使用者在空間設計過程及結果的關注及觀察，將之轉化為可讀性甚高的文字，從推廣設計科普的觀點而言，這是關鍵性的能力，也是偉耕令我印象最深刻的一部份。

很高興能在本書出版前先一睹書稿並為序分享我的讀後隨想，希望對設計科普的推動有所幫助。

推薦序

陳振鵬 ｜ 萬順昌企業有限公司總經理

萬順昌在香港是有將近百年歷史的老字號品牌，但也許在很多人心目中，它就是個賣乾貨的雜貨店。直到我們委託李設計師改造，整個形象才煥然一新，這一行本來漸漸失去的、難以挽回的文化，都重新再找回來了。

什麼文化呢？其實香港一直以來都給人非常商業化的印象，舊有的傳統文化難以保存，但藉由品牌改造與店面翻新，現在我們明顯感覺得出來，恢復之前的古早味，但同時又加了一些富有現代感的流暢與方便性。

從營運跟品牌角度出發的好設計

在過去，我們做生意的模式就是以「童叟無欺，品質保證」的方式建立起品牌，萬順昌之所以是個代名詞，是因為我們的商品紮實、品質優秀，不欺騙消費者、不詐欺社會，進而成為一個知名的品牌；但現在，萬順昌可以藉由這長久以來建立起的品牌概念，推出各類商品，因為客戶對這三個字有信心。

以前想買乾貨的客人，可能頂多上網看一下網友對各家店的評價。但「萬順昌」品牌建立起來後，這個轉變帶動一些年輕族群會想了解我們這家店、這個公司，及這個品牌的歷史，「原來你們歷史這麼久了」因此成了客人常常對我說的一句話。

好設計帶來好生意

李設計師在幫我們裝修時，方向和概念是先建立品牌價值，因為品牌的價值才能得到客戶的認同，之後當這個品牌底下創造出任何新商品時，客戶都有一定的信心，他們會覺得這個品牌出的產品，不管是乾貨、酸梅，或者是未來出的一些新產品時，都是值得信賴的，所以對於我們品牌之下的產品有購買的慾望。

增加品牌的概念後，我們的客群果然也不一樣了，多了「送禮客人」，這些客人追求質量好的商品，他更要求品牌後面所代表的文化價值，他們會覺得我們是個文化，能帶領他們說出新的價值取向。另一個明顯的改變就是，店面多了許多客人，而且都因為品牌知名度來跟我們購買；當然，經過時看到裝修的新店面，而特地停下來走進來嘗嘗的也有。

因為新增了這些新客群，我們也開始講求商品的販賣方式，加上整個品牌價值的提升，對於商品的呈現方式對更講求精緻化的包裝，簡單講，所有商品的質感都提升了，讓我們一路走來，也從中也學到很多東西，

當然，並不是更改店面就可以讓生意變好了，變好的原因是外人更熟悉我們，除了傳統的批發業以外，我們在客戶眼中是有文化而且本身就是歷史的代名詞，加上店面呈現出來的視覺感令人印象深刻，也提升客人對我們的信心。

往前邁進的未來性發展

對我來說，萬順昌不敢說是領頭羊，但也算是第一個走出這一步的老字號品牌，我們的確希望帶動整個產業，讓整體行業有一個方向；因為我們自我角色定位就不只是一個普通商家，經營目的也不只是要賺錢，更重要的是保存舊有文化，讓世人知道，香港是有文化的地方。

當然也因為有這樣品牌概念，及品牌的轉型跟改變之後，也讓我們從香港更往外跨出了一步，也得到其他地方的認同，例如臺灣也有更多人因此認識我們，在各地都有不同的新客群。這絕對有利於我們之後品牌的擴展、發展方向。

連很多行家都慢慢開始欣賞我們的轉變，進而認同我們。雖然整個行業的改變不是一時一刻的事情，但感覺起來，大家都漸漸有在思考這些問題了。

成熟設計師的考量

以商業模式為設計核心，抓住業主需求

「櫥窗裡的麵包雖然只要五塊錢，我們也沒辦法買給你。」小時候，我父母是如此形容家裡的情況。白手起家的他們，想盡所有辦法提高生活收入，到山上養蜜蜂販賣蜂蜜，或製作賣給學校福利社的冷凍八寶飯、或在路邊擺地攤叫賣服飾……。這些生活體驗是我童年回憶的一部份，想把商品賣出去的那股欲望再強，也抵不過賣不出去的現實，往往最困難的不是不知道如何向客戶介紹產品，而是難以跨過自己的膽怯感，去面對陌生人。當時銷售的業態頂多就是個市井小民攤商，商品的誘惑力多半來自於本身實惠的價格，這種被動式的銷售方式，在 1980 至 90 年代的台灣占了大多數。

好導師建立熱情

我因為從小就喜歡畫畫，曾經有把這項興趣變成人生技能的念頭，可惜沒有機會念到美術班，還好大學考上了理想中的建築系，也讓我發現自己對空間想像的潛力。這時，我碰到人生目標導師——吳光庭教授，如果沒有他幫我打開那扇門，我也不會成就現在的一切。雖然我對設計狂熱，當時卻不是一個十項全能的好學生，因為大一時全家人搬去美國，留我獨身一人在台灣，驅使我為了想要多點零用錢而開始打工賺錢的念頭，別的同學都是去老師的事務所打工，但是我腦筋一轉，跑去批發女性飾品，成為警察追逐的攤販，同學還是時薪 50 元台幣時，我已經是 600 元以上，後期自己還開了一家店，成為真正的老板。這樣的生活體驗，練就我對銷售的細膩思考模式，怎麼樣

呈現商品？如何吸引客戶上門？是我每天思考的戲碼，占滿我的大學生活。

從美國念完書回台灣後，因為不想進入沒成就感的大型事務所工作，轉念進入了與更多人生活息息相關的小規模室內設計公司，幾年的磨練後，不甘為員工的我跑出來自己做頭家，永遠記得第一個案子是一間服飾店鋪設計，在業主非常拮据的預算下，思考這個案子的核心價值成為最重要的方向，也開啟我商業空間設計的概念切入口。

為客戶尋找突破口

商業空間設計對我來說，一向是最好玩也最具挑戰難度的項目，對設計的執著也讓我設計過各種業態店鋪，餐廳、酒吧、私人俱樂部、服飾、鞋業、民宿、娛樂場所，甚至香港百年歷史南北貨品牌改造案，每個設計案都需要找尋方法，並且學習新觀念切入突破口，這也是累積自我思維進化的基石，接下每一個案子時，我的腦中都會開啟如此的對話。商業空間除了創作讓人產生欲望的空間外，還能發揮決定消費意願及商鋪主經營方向的影響力，成為與客戶緊密相連的事業開創助手。

這幾年，在中國找尋事業未來的方向讓我的人生觀再度改變，一開始跟著家人頂著美國加州 13 家連鎖餐飲品牌的光環，於北京開創新的餐飲品牌，在

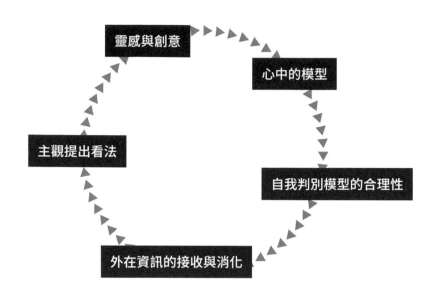

商業設計在設計師腦中創作的思考邏輯

靈感與創意

心中的模型

主觀提出看法

自我判別模型的合理性

外在資訊的接收與消化

沒有做好真實調查的狀況下，聽從合夥人的意見就大規模發展模式，而忽略公司資金鍊的問題，錯過前進的商機，後面檢討問題點來自於營銷商品與當地飲食習慣不同，缺乏老主顧的營銷支撐，加上毛利過低讓長期運營的虧損更加明顯。這次的經驗讓我帶著家人轉戰消費及飲食習慣與臺灣相近的廈門，一開始創作的產品嚴格落實 FLR 原則（成本、人事、租金），品牌概念與經營理念也在我最初設計時全部整合，果然在半年的經營下漸漸成為當地的網紅店，不論在地回頭客或是慕名而來的觀光客都讓營運上了軌道；但看似不錯的發展前景，卻因為當地要蓋地鐵而封閉街道，受到重創，加上一直沒落實擴展分店的概念，而讓單一家店承擔全部風險，造就失敗主因。

經由這兩年在中國的經驗，讓我看到品牌格局與不同地方差異化消費習慣的重要性，兩者同時兼顧的企業，在中國市場才有長遠的發展與希望。再者大陸市場大、幅員廣，任何一個三四線城市都可與台北市的消費強度對比，與其在沿海一線城市競爭，不如拓展潛力大的西南市場，2017 年，我帶著謙卑的心來到成都，找尋可以合作的在地裝修公司，務實的操作與觀摩才能快速與在地市場契合，並且看見自己的優劣勢，就在年底順理成章成立起工作室，

業務絕多數是工裝設計（商業設計），並且在隔年成立建築設計公司，整合自己兩地公司各自的強項共同執行業務，打破地域觀念承接跨兩岸三地設計項目。

老品牌新生

這之中，最特別的是成功協助香港「萬順昌」的品牌活化與再出發，原本倉庫批發的南北貨業態轉變成為具有文化意義的品牌概念營運模式，也保留了極富歷史儀式感的批發叫賣環節，讓萬順昌成為可代表香港的品牌；之後，與台灣老牛皮公司的設計合作案更以創新思考概念，體驗代替販售的理念，與新消費者創造重新認識的機會，讓 LANEW 2.0 成為 2019 年最具整合性成效的商業設計案，也突破商業室內設計師的固化格局，成為商業業態的整體造型師。

一路走來，我既是許多店鋪的業主，更多時候還是室內設計師，橫跨這兩個角色的心得，全記錄下來，完成了這本書，希望能給不管是想開店的你，或是還在學設計商業空間的你，一點提點和幫助。

給想認識設計的你

{ preface }

新型態的創業與展店方式，你跟上了嗎？

根據 2019 年中國國家統計局社會消費零售總額報告，社會消費品零售總額 411,649 億元，比前一年增長 8.0%；除汽車以外的消費品零售額增長 9.0%。全國網上零售額 106,324 億元，比前一年增長 16.5%；其中，實物商品網上零售額增長 19.5%，占社會消費品零售總額的比重為 20.7%；在實物商品網上零售額中，吃、穿和使用類商品分別增長 30.9%、15.4% 和 19.8%。對比 2018 年度消費品零售總額增長幅度持平，但是網上零售總額增長幅度明顯趨緩。即使因疫情提昇網路購買強度，但真實體驗的消費模式在人類生活習性上是無法取代的。

觀察數據及實際消費狀態可以發現，網路購物網紅式消費浪潮退燒，消費者發現網路購物雖然方便，但缺乏實際體驗及商品真實性。另外，商品價位與實體店銷售的 c/p 值並非具有競爭力也是問題之一，許多實體銷售商業模式開始反思及轉變，捆綁式優惠銷售降低與網路電商價位的競爭差距，線下體驗及線上購物的品牌專賣店也模糊了消費界線。隨著社會經濟增長，餐飲產業在前幾年網路消費壓制傳統通路後，卻異軍突起，夾帶外賣、外送平臺的推波助瀾更加蓬勃發展，在大型

商場反而成為吸引客流的主要亮點。

反觀台灣市場,經濟連年下滑,人口增長為負數,種種考驗及壓縮讓台灣的民生消費產業不斷在試煉中產生變化,大型零售品牌為求更高營業目標而跨足他行產業(尤其是餐飲業),或是與其他產業品牌聯合發展產品,在不斷的市場擠壓與品牌求突破的狀態下利用品牌與人文結合的商品也衍生而出,不但希望以文創包裝產品提高價值,也創造品牌文化被消費者認可,台灣一般老百姓在這個被擠壓的世代中,無法將自己的付出轉化成等值的回報。剛好村上春樹隨筆集《蘭格漢斯島的午後》(《ランゲルハンス島の午后》)其中的「小確幸」,滿足許多人心靈的空缺,也替他們找到了出路,這樣的思維讓人們追求伸手可及的幸福,也開創了小資創業的大門。

小型創業者利用自己的勞力或是創作商品在市場上換作報酬,也許收入比上班族多一些或是等值,但是時間自主、不用面對上司卻讓人輕鬆不少,也因為沒有團隊資源,從商鋪選址、店鋪裝修、營銷到產品研發、製作,都是自己說了算,很多想法不甚客觀,或是與市場接受度有落差,使得辛苦經營的生意馬上就走向衰敗的道路;就算初期幸運的市場中找到了定位,而馬上竄紅成為網紅商家,但是隨著善變的消費市場沒有跟著創新,也不得不在兩、三年後關門大吉。

我設計過的商業店鋪,從大型連鎖企業的店鋪改造案,到一人創業的微形商業體都有,每一個案例都要用不同的思維,考驗設計師的創新能力,卻有可分類的相同思考切入點,來找尋設計脈絡,依照歸類可以分為三種經營類型:

- 據規模的大型企業,或是已發展成熟連鎖企業的品牌門市。

- 中小規模品牌,已在市場站穩腳步,準備繼續擴展的門市。

- 小型創業者,準備進入市場的個人或小型團體開設的店面。

本書重點就是提供想從事商業店鋪的經營者與設計師,更多需要注意

的營運價值與經營理念，以此為切入點，成功追上消費市場；並以消費者思維，提示受眾者進入店內、產生消費行為，為店鋪營運者找到未來方向，及品牌經營的創新價值。同理，這樣的設計思考邏輯也適合在非商鋪性的空間設計中，只是許多動人的商空設計不僅要理性，更要為空間做夢並且築夢，能實現的創新夢想，就是設計能勝出的關鍵點。

設計是要感動業主、感動業主的客戶

在面對「商業空間設計」時，設計師應該具有擔任重要任務的態度，要對你所有的設計作品都有創造生命的想法，而不只是一門營銷生意。

我做商業空間設計已將近 20 年，融合美國、台灣、北京、廈門與成都等地區的經驗，得到的心得只有一個：設計師在做任何設計之前，都要以「營運」為最高原則，以此為出發點和業主溝通，之後才有辦法知道如何設計你所面對的這片空間。

所謂以營運為主的空間設計，就是找到商業模式下的經營理念，有時是在幫助業主找到他沒有發現的商機，及吸引客戶的經營特質。並經由這些經營特質，來推算客群的年齡層及性別與職業，包含店鋪所在地是否符合商品特性、其呈現方式與經營理念與消費者的契合程度等等。

「營運」不可諱言的，是做生意最重要的事。現在是商業體結合非常密切的時代，很多空間模式都走向多元化使用，而多元化模式是希望能吸引更多消費群進入，在這之前，每個商業空間都要先增加自己的強度，才能吸引別人來和你合作，設計師的工作，正是把這差異與強度都包進規畫中。再來談談「目標對象」，都說商品品牌和空間風格要對應目標，以前的目標對象可以用性別、收入高低來分，現在的目標對象有一種難以分類的不平衡感，因此更要強調「消費模式」，用模式來代表最大群體的價值觀，這個價值觀在同一個年齡層內都會認

同這樣的消費行為,這就是模式,而接受這種模式就是代表某一族群的價值觀。

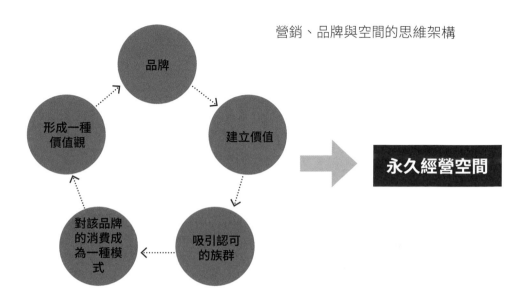

營銷、品牌與空間的思維架構

品牌 → 建立價值 → 吸引認可的族群 → 對該品牌的消費成為一種模式 → 形成一種價值觀 → 永久經營空間

在過去,設計師只要裝修好一家小店,營運成功的機率就大約有80%,過幾年變50%;但現在,就算空間再漂亮,只要營運方向偏差,連1%成功的機會都沒有,裝潢再美都無法解決長期的問題。所以身為一個負責任的設計師,不只是要搞定店內的裝修,也要有辦法讓業主可以長久經營。以餐飲業為例,現在的消費者愈來愈「求新」,業主必須有產品「世代堆疊」的概念,不可能永遠只賣一個品項,需要一直進化,而這個進化,可以潛藏在充分的設計計畫中,讓它自然生長。

因此,設計師需要先協助業主建立起品牌價值。這裡指的「價值」,可能是公司推動的企業文化價值,更有可能是消費者與一般大眾的認可;這幾年,許多大型公司會舉辦文化性活動,就是在建立這種「價值」,有價值後才能帶動品牌,進而取得消費者認可,日後只要有新產品出現,都很容易打動消費者對旗下的產品買單。

品牌的辨識,是讓消費者能在五感及心裡產生認同的一種企業暗示系統。

CI 企業形象識別	**CIS** 企業識別系統	**VIS** 企業可視化辨識系統
• Corporate Identity • 品牌 LOGO、特定名稱及文字字體等概念。 • 將經營理念及經營文化,經由視覺系統傳遞給企業內部及大眾,而達到消費者對這個品牌的認同感。	• Corporate Identity System • 將與品牌形象直接或間接有關係的文字、圖片及五感相關聯的物件,整合為一完整系統。 • 方便企業內部管理或是外部營銷、產品設計時,有一定的規範為依據。	• Visual Identity System • 將 CI 加上讓人更有畫面感的圖騰、圖片,以整合視覺畫面。 • 讓受眾者產生心理認同及暗示。

現在的商業設計漸漸網紅化,但設計師接案的門檻不該只在於價格高低,而在於能不能產生出「價值」。我開店時,因為希望牆外成為打卡景點,就在殘破牆面上塗白漆拿蠟筆作畫,目的是呈現與其他商業空間與眾不同的氣質。這種職人或匠人的作品也許不細膩,但能造就出人文感,這也是台灣設計師的優勢。完整、無瑕的商業空間,也許外觀很吸引人,但整家店是冰冷的,結合文化、歷史、手作痕跡的空間,才能雕塑出引起親切度;有人文關懷有溫情,就不只是一家店,每個空間都可以細細揣摩,也就有了存在的價值。

只要有價值,小案子也能成為代表作;因為有了新的商業價值後,你的作品就有可能永久留存。

提案技巧

提案是設計師要面對的重要戰役，這一場仗打贏了，才有可能帶來後續合作可能，提案用的簡報精神又著重在撼動聆聽者，引導他立刻進入你的設計模式中。但是，去提案的時候，要注意什麼事？簡報要控制在多少頁數內？如何巧妙與業主互動？本節將一一說明。

:: 技巧 1. 簡報頁數

最直接的方式是以案件的量體大小來評估。量體大小不只是指面積，而是用這個案子的複雜程度，以及要投入的考慮思維多寡來認定。有些案子雖然面積不大，但有可能是連鎖商業模式的起點，所以要思考的不單只是這家店面，更重要的是打造企業印象點及品牌之後的延續方式，很多模具化的思維及商業流程也要一併思考；這樣的案子可能非常複雜，整理的資料內容也多，必定讓簡報頁數大增。

我常運用的頁數平均在 40-60 頁。簡單來說，小量體控制在 40 頁內，大量體最多 70 頁，因為超過 70 頁客戶就會想睡覺了，而且必須將報告時間控制在 1 個小時內說完。提案時，勢必會有不斷來回討論的時間，但還是要盡量控制在 2 小時內結束會議。

:: 技巧 2. 報告節奏

前面說到撼動聆聽者，而商業空間設計的目的就是來幫業主賺錢。為了讓業主能保持注意力，一般會用「結論式」或「堆疊式」兩種方式。結論式指的是在前幾頁就直接報告結論；堆疊式指的是講到某幾個「節點」時，再回頭引述前面的內容，在會議中間隨時可以互相討論。我目前的提案幾乎都採用「堆疊式」。

提案時，除了理性分析營運模式之外，別忘了營造可以「加溫」的氛圍。不管是逐步加溫到最後讓客戶感動，還是一開始就打動客戶內心，重點都在「溫度」兩個字，而不是靠豐富、炫麗的方式。我通常都在堆疊簡報內容的過程中，以貼近聆聽者的溫度產生氛圍，讓客戶從我的言語中得到感動。

:: 技巧 3. 以圖像呈現

強調圖像的簡報會比以文字為主的簡報有優勢，因為文字一多就沒人要看，客戶要聽的所有文字都必須從設計師口中講出來，就像消費者在看電影一樣，字幕只是輔助，重要的是演員對白的詮釋。設計師擔任的角色就是口白，圖像才能讓業主進入其中，虛擬自己成為提案的主角。

簡報中要選用有幻想力的文字，選取的圖像，一張一張要呈現某種場景感，可是設計者心中未來的場景感，在現有圖像世界中找不到，要怎麼組成呢？畫面中可以運用類似質感的物件，構成一種場景，當然也要注意選用圖片的質感與和諧度。

:: 技巧 4. 平面圖的重要性

解釋平面圖時，語調不要過於理性、學理，只是想解釋這個空間；而是要把這個空間當成一篇故事，例如：「一進門要看到○○」、「一轉身又呈現○○」，「然後又用○○」等方式，吸引消費者跟著你走，直到「終於看到我的○○」，這些起承轉合，搭配設計師在空間設計中運用的壓縮、釋放等設計原理，才能幫助業主了解你的想法。但要注意，場景感還有一個重點，必須與在地文化連結，才更容易讓業主融入室內與戶外環境中。

設計教育有一個很重要的概念：「路徑」。設計師先虛擬自己是主人翁，在整個路徑過程的想像中，如同拍電影，一個場景、一個場景串接起來，整個空間創意設計就是這樣完成，設計本身是在敘述「路徑」這個故事，讓來訪的客人參與並成為場景中設定好的角色之一，他就

有極高的機率依照設計師規畫的路徑，變成空間中的一篇故事。在規畫平面配置時，就要用場景感來推動業主接受，尤其在處理格局與格局之間的手法，處理空間和空間的關係都是一幕幕風景，對比市場上所謂坪效高的其他設計師，設計的獨創性就出來了。

故事講完後，才開始講平面配置圖，因為客戶已經知道設計概念了，這時候再進一步解釋平面配置圖，他們就很容易進入你說的氣氛或風格。

:: 技巧 5. 給客戶選擇

提案時，當然要給業主選擇的機會，儘管設計師心中已有定見，還是要納入業主的偏好考量。

想知道業主心中的想法是否與設計師相同時，就適時的丟個小問題測試，感受客戶與你的頻率是否相同，或是業主心中已經有自己的想法？這些碰撞有時會帶來驚喜，想法更突出的業主也在教我們更靈活的思考。

例如設計民宿或飯店時，一般設計師想的都是如何讓臥房更舒適。但業主可能會想帶給客戶更多驚喜，例如床上擺一個禮物盒，盒內是入住時間會用到的東西等；設計師就可以從中進一步發想，改放可以提著走的提籃或草帽，貼近旅人的生活感等。

:: 技巧 6. 問題出在誰身上？

客戶的問題是設計者的問題，但是「我們的」問題千萬不要變成「客戶的」問題。客戶既然會來找專業的設計師，就是希望藉由你的設計想法與文化素養，造就更大的驚喜；設計師唯有在與業主不斷確認目標時，才能把問題丟回去。

開始著手商業設計

如果你是業主，別忘了，小型創業者、小型團體開設的店面將具有以下幾項優勢：

- 核心營運者本身就是產品愛好者。

- 股東或獨資老闆本身擅長此項商品，有可能是技術操作，也有可能是創作者。

- 經營理念及販售商品符合當地市場需要。

- 經營者有好的銷售模式，不論線下或線上都有所涉獵。

如果你是設計師，開始前別忘了進一步詢問業主以下幾個問題，確認他準備好了：

- 主要銷售對象是誰？受眾者的年齡、職業、性別，及與店鋪位置的相對關係都理清了嗎？

- 能為主要受眾者提供怎樣的商品？或怎樣的服務？讓他成為你的回頭客。

- 決定好商品及銷售對象，想用什麼方式刺激消費欲望呢？如何勾起決定消費者購買的動機？

- 有什麼營銷方式，能讓消費者留下深刻印象？想好售後服務、產品折扣、回購禮物、儲值消費等促銷方式了嗎？

如果這一切問題都得到答案了，就可以開始了解商業空間設計的各個層面，打造出夢想中的小店！

設計
啟動之前

CHA

PTER

實體店
商業空間

前言

{ preface }

大部分從事商業空間設計的設計師都有類似的經驗：第一次與客戶面對面開會時，討論的多是室內如何結合營運機能與場域動線的規畫，以餐飲類為例，包括廚房到收銀台的動線、前台與後台的配置方式、人員行走路線、營運模式流程等等。而客戶能跟設計師聊的也只有這些內部問題，導致大部分設計師只停留在研究格局機能、外顯風格，然後從網路上找圖片來照抄；事實上，上述幾個討論項目，只能視為商業空間設計師的基本工而已。

自由商業環境最大的對手永遠是「模仿」，全世界各地都面臨同樣的競爭，不只有：「同業間複製的問題」，還有「因為景氣變化，造成商業模式翻轉頻率過大的現實」。尤其是中國，幾乎是半年一個翻轉，導致大部分資金不雄厚的品牌或小店，即使本來具有一點特色，也很快就被更有實力的品牌吸收或取代；或是「不敵同質性過高的新店出現，而因此面臨市場壓縮、走上倒閉一途」。就算避開這些風險，也難敵「喜新厭舊的客源而淘汰」。

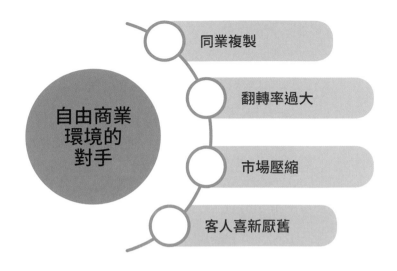

所以，我認為專業、負責的商業空間設計師，在首次面對客戶的會議時，應該抱持的工作態度是「深入人心」，才能為業主規畫出他人難以複製的設計。只有當設計師能夠真正深入業主營運的世界時，才能進一步激發自己在設計世界的養分，將來就能在「商業設計與營運」的設計競賽中，不斷往上攀升。

所謂「深入人心」，我自己堅持做到以下四點：

一、深入了解客戶開店營業的目的 **➜ 塑造商業模式**

二、深入了解店址選定空間的性質 **➜ 找出機能性與安排人事**

三、深入了解空間需求物件 **➜ 規畫所需設備與家具展現風格**

四、深入了解客戶對這家店的未來期望 **➜ 留一條後路，以因應未來的
拓展與轉變**

一開始就要請客戶明白告知，他需要哪些功能、怎樣的設備、附載等。設計絕對不是制式化的，但客戶的需求與想法可以藉由表格的方式制式化，如以「任務計畫書」的型式，讓設計師更快抓住「機能部分」的重點，其他部分則運用層次推進，深入詢問。

明白客戶說得出口的需求

空間是可靈活運用的，放入「人」之後會有更多可能。以餐飲店為例，如何設定安排吸菸區？是純戶外開放還是室內多設一塊隔離空間？座位安排要設定成怎樣的模式？因為愈晚進門的客人音量會愈大，所以要設計 2X2、4X4 的安靜獨立區塊？還是安排一張可供團體聊天的大桌？這些模式有沒有可能並存？產生衝突時該如何區分？以上問題都要事先想清楚，畢竟店的氣氛會決定客群，客戶的氣質也會影響店的風格。

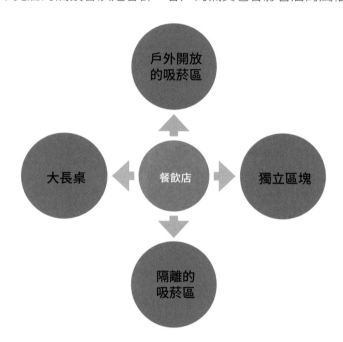

除了男女之外，客群也可依年齡層細分，並進一步分析成學生、上班族、家庭主婦等，再就各自的需求做進一步的安排。如上班族需要足夠討論、能放筆電的空間，就不能提供過窄的桌面，最好還能搭配充電插座等；SOHO 族需要隱密且安靜的角落；學生會想在店裡聊天，家庭主婦群則需要能好好喝一杯咖啡、能打發午後時光的空間。

學生	• 可以大聲嬉鬧、聊天
	• 念書的長桌

SOHO	• 充足的插座 • 安靜的環境
家庭主婦	• 折價券、買一送一、集點活動 • 可以久坐的椅子

看到客戶說不出口的需求

看不到的需求我稱為客戶的「隱形慾望」。

客戶想做這件事（或開一間店）一定有目的，他的目的是什麼？銷售手法為何？這些都只是初步問題，接下來必須反問他與店址、營運環節相關的各種問題，不只是內部空間，可能還有人文細節，包括業主的氣度、經營的企圖心，甚至如何讓整個商業品牌的價值最大化等。

雖然這些答案在初期會議中聽起來比較接近「夢想」，但設計師的責任就是要創造尋夢方案。我們應該要整理出思緒、方向，然後再從周遭環境、產業鏈接等外部考量，找出適合客戶的契機點，以及達到差異化的競爭優勢；讓客戶的夢想愈來愈接近實現的那一端。

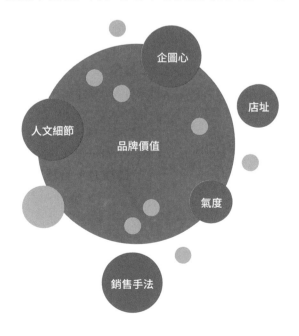

POINT 01

永遠以
「銷售」為出發點

設計不應該只坐在椅子上天馬行空。愈是成功的商業設計，愈要培養創想力與可行的銷售思維，懂得把腦中的想法轉化成為能幫助業主的銷售效益與可執行的動作，產生全新經濟價值。也就是透過整合「創想力、銷售與思維架構」三大面向，並植入每天的營運中，一旦客戶開始營運時，就能利用這些設計產生出的經濟效益，而增進每日銷售。

好設計師的想法　　　創想力 + 合理思維架構
　　　　　　　　　　　　　　　= 銷售效益

創想力：提供全新商業模式

新商機須符合消費者或使用者的慾望，設計師的任務就如同止渴的泉水一樣，讓細胞產生活力。

當業主想推一個全新的企業品牌時，一定會談到以下三個要件：

* 同質性競爭對手的企業規模 **→ 和別人比較**

* 創新後的經濟強度 **→ 對自我的分析**

* 全新的商業模式 **→ 強調未來發展**

而這三個要件同時包括對未來無限可能的思考。

我認為全新的商業模式定義是：「這家店想創造怎樣的經濟價值？」也就是在選定的商業區中，利用創想出來的新經濟價值去轉化為機能和活動，再將此機能導入到客戶與服務端的流程，這種靈機一動的商業契機，絕對是未來從事商業空間的設計師，必須探討的過程之一。

富有感情的銷售行為學

不管商品為何，販售的對象一定是「人」，設計師要謹記這一點。因為以「商品」為出發點，所有設計都只是增加便利性，對接收的客戶來說無感；相反的，以「人」為出發點的設計就會有感情，就能感動人，才能打動業主、進而打動業主的客戶。

想要讓銷售行為富有感情，要先讓銷售行為轉向，從需要消費者變成被消費者需要。如何軟化陌生人防線，打開銷售的芝麻大門，說白點就是給經過的路人一個進來逛逛的理由。因此，商業空間設計最重要的第一點就是，希望消費者「停留」，接著「進入」，「參觀」，最後「購買」。常見的手法如將銷售櫃台往後擺，或是打破店內外界線，

目的就是讓客人容易進來這個空間，或一進來馬上就能產生熟悉度，撤下戒備心。

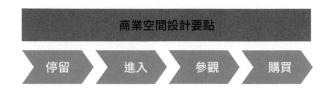

有感情的銷售方式應該以打動客戶的心房為首要，一進門給予一個休息坐位及附屬茶几，冬天一杯熱茶、夏天一杯涼茶，已經是很多有想法的商家在提供的服務，求的就是讓客人感受到「人情味」，小店因為容易滿客更能營造溫暖。時代進步人們更需要來小店蹭溫度，刷刷存在感。

以下舉三個例子來說明：

:: 餐飲服務業

好吃但服務不好的店，絕對會影響客人再次回頭消費的意願。想提供優質服務，設計師必須在餐廳內規畫出流暢的動線，讓服務生穿梭各桌點菜、送菜、收餐盤，乃至結帳時，都能輕鬆自如、乾淨俐落，如此對客戶來說，就是專業的服務表現之一。

:: 美容用品店

這類型的店很常送試用品，但這只是最初級的銷售行為，目的在討客戶歡心，提高客戶購買其他產品的意願。送試用品有兩種方式，一種是不講銷售，直接發送衛生紙等產品，讓客人有被迫與店員接觸的機會；另一種是不給客戶壓力，讓客戶主動走進各櫃位試用產品，店員只提供貼心在旁的服務。這兩種方式就會影響設計師對產品擺放方式、店員服務位置的規畫。

 走向客戶 → 交流 + 贈品 → 店員處於往來人潮的位置

 客戶走向你 → 擺放吸引人的產品

→ 店員位置在後方，讓客戶主動因好奇上門，沒有壓力的消費

:: 服飾 & 鞋品店

這類型的店，試穿是最基本模式，鏡子扮演著重要角色，富有感情的設計方式就會考慮，是不是要在鏡子旁擺放系列商品？試穿鞋的順便看襪子，試穿褲子順便看皮帶，試穿全身裙，就搭配項鍊、絲襪等等。

從設計衍生為商業模式的三大面向

創想力	全新的商機（例如：快閃店）
新銷售架構	①如何有溫度的貼近消費者→導入營運：無死角的營業方式
	②產生最大的漣漪效應→銷售效益：1+1>2 的回報
自有商業思維	差異化或優化的產品價值

POINT 02

協助業主
更了解自家品牌

企業模式一旦確立，或店面雛型有初步規畫後，設計師就必須開始考量之後的延續性，因為營業步上軌道後，業主必定會因此期許店鋪成長、擴大規模。

但談到要自我分析品牌與營業空間，業主一般是完全沒有這項準備的，甚至連該空間在將來如何更有延續性的想法都沒有。也因此，在業主提供完他設想的訊息之後，設計師更應該增加思考強度，提出進一步滿足或解決業主需求的可能性，協助業主對自我品牌進行分析與進化，並讓企業模式能自然成長、延續，也就是利用設計規畫提供新的「商業模式」。

小規模商業體的客戶群在提案會議時，業主可能會說「我要開一間服飾店」，我就會反問：現在有多大面積？要如何銷售？以後希望有多大規模？結果我們常常得到的答案就是傳統的模式──「找個店員來

賣衣服」。但由於我們反問這些問題時，業主一面答一面就會停下來想：「這樣的銷售模式會發生問題嗎？」

負責任的設計師要讓商業空間長長久久

讓業主自我分析品牌、找出裡面的問題，也算是設計師的工作之一。講經營，年輕設計師不可能比老道的業主更有經驗，因此不是要讓設計師去「教」、去「說服」對方如何經營，而是發揮年輕人不可取代的優勢：提供創新想法、具突破性的思維，刺激對方重開機，讓對方擺脫羈絆、包袱，有全新思考的空間。

負責任的設計師一定希望業主生意能長長久久，所以幫助他對自己的店鋪想得更深遠、更周慮，幫他加分，之後業主才能回饋更多想法給設計師，我們也才能將這些初階想法精化。這整段過程代表設計師成為業主的夥伴，彼此的信賴感才會增加。

當然也有可能業主會覺得設計師管太多，拂袖而去，但是，這些出於善意的問題不只是幫助業主，也是激發設計師一直找答案的腦力激盪。

現在 + 未來的方程式

商業模式或是店面模式整理完成後，就要在整個格局架構中填入時間因素：「現在模式」與「未來模式」。

「現在模式」指的是即將，「未來模式」則是指一年後，或營運上軌道之後。在設定設計手法時，就要連未來都先想好，整個場域和模式都能接受改造與無限可能，因為未來說來就來，變化非常快，可能一年之內就會發生，不能讓業主在一年後又要再次面臨改造，甚至需要重新翻轉所有規畫。

以女性服裝店為例，設計實務上設計師該如何規畫、「預留」一年後的情況？業主和大部分的設計師在擬定設計計畫時，通常只會想像衣

服的陳列方式，讓它們看起來美觀、吸引人，沒人想討論不遠的將來可能會產生的任何情況。

但可能開業半年後，就發現貨品銷售速度與設想中不同，或是因應商區消費群調整，必須同時展示多樣商品以供客戶選擇，但能讓商品吊掛的位置卻不夠等問題。這些都會影響到店修改商業模式，如多出來的量只能上網販售，以節省店家空間等。但想做成網拍，店內也必須有足夠空間供業主拍照；如果要進一步做線上銷售以及直播，室內也必須提供這些位置，或是棚拍空間讓模特兒穿衣拍照。這些提供另類銷售的空間一開始就要設定好，這就是「未來」。

如果是咖啡廳，現在很多小店會多角化經營，舉辦活動、展覽等異業結合，雖然剛開始並不具有經濟強度，甚至連文創青年都不願意浪費時間和你結合；但咖啡店營運久了、熱鬧了、人潮出現了，勢必阻擋不了這種互相合作的商業行為。所以一開始規畫的營業空間，要不要就先設定好這些閒置空間？或是先設計成特殊座位區，例如階梯與環狀等，以便將來抽換，成為團體活動區？

:: 雙重彈性活動的空間設計

抬高地坪，以產生座位區的高低差設計

高低差是很好的設計手法，讓座位之間的視線交錯，而不是一整片的壓力。但設計時要注意：

- 高度不可超過 3 階，以低處座位者的視線只能看到高處者的肩膀為極限。

- 一定是單數階設計，因為人是用最有力的腳走第一步，也用最有力量的那隻腳收尾，這樣身體才能取得平衡。

空間預留未來活動需要的彈性設計

桌椅撤下後變成演講或表演舞台，這種設計會讓演講者比較有權威性

純討論型的互動式排列。空間中闢一個
區塊放置大長桌，造就「討論」的空間
模式，增加面對面討論與交流的機會。

有肢體語言的互動式排列。當長桌撤走
後，區域排成無桌子時，適合進一步或
是站起來有肢體的互動式活動。

高低反差設計反向設計。類似階梯教室，適合舉辦具有分享模式的活
動，演講者站在低點，鼓勵參與者都能發言。

POINT 03

商品 / 品牌的
第五元素在哪？

解決了未來願景的問題後，設計師的第二個課題是：在同一商業區塊內，如何令店鋪創造出更新的經濟價值，與加強經濟強度？所謂的「更新」，指的是和他人比較後的差異性，這將深深影響整個設計主軸和最後呈現的結果。

你為業主做的設計特別嗎？尤其在同一種商業類型聚集的街上，不管是服裝一條街、咖啡一條街，還是酒吧一條街等；在「群體效應」下，各家的銷售與空間呈現方式都很制式，如服裝店林立的街上，每一家店都是先看到櫥窗裡的模特兒，然後內部陳列許多衣服、中間有試穿的座椅區、後面有個試衣間，連安排次序都一模一樣。這時候，設計師還要做一樣的事嗎？我們要如何展現出與別人不同的差異？

如何建構差異化？

同質性商品在競爭的時候，大家都賣一樣的東西，為什麼客戶會選擇 A 而不選擇 B？這就取決於誰能先建構出差異化。最常見的差異化就是價錢，也就是犧牲自我利潤的「削價競爭」，但如果大家都用這個方法，吃虧的會是誰呢？

相反的，最有強度的差異化是「特色與創造價值」。想和別家店有所區隔，不能只在室內設計或陳設下功夫，必須先徹底了解附近同行、乃至整個商街區塊的風格，才能進一步探究對手現在的規模能達到多高的經濟價值，進而去比較我們的成品，能否達到業主所設定的經濟價值。一味砸錢，比豪華、比舒適，不代表能取得消費者認同。

也就是說，在慣性消費 10 元的群體中，不是設計裝潢美觀，消費者就會願意在這家店花到 50 元；但是，10 元的經濟模式，能不能產生 50 元的消費群體呢？答案是肯定的，星巴克就是一個很好的例子，受薪階級有高與低，對生活品質也會有不同要求，或因應工作需求而對場域有不同要求，星巴克就是鎖定以下兩種族群：注重生活品質，想和朋友好好聊天；或是帶著筆電，想找個地方安靜工作的人。

為什麼星巴克能存活下來？就是因為它在這平價咖啡這塊市場中，創造出了它的商品與新的經濟價值！

創造差異性的第五元素

好的空間設計能創造人的活動行為，也就能聚集人流。

在設計實務上，以酒吧為例，設計師一般學習的基本原則就是：（1）從外面就可以看到表演、（2）讓路過的人看到很多人在喝酒、（3）會聽到音樂、（4）營造出燈光美、氣氛佳。以這些方法來吸引消費者。

但是，未來的設計師應該更往前一步。我會創造「第五元素」來和周

邊商店產生差異性：用人群吸引人群的「店面前景設計」。

:: 路人就是最美好的風景

想塑造店家前面的人群，指的不是飢餓行銷的排隊法，而是「哪怕不是我的客人，都會排在我的店前面」。也就是運用設計手法，創造吸引人的店面前景，讓路人會想拍照、停留等，即使不消費也會聚集在店門前。

若是在咖啡一條街上，我會更加強調戶外區的座位設計，室內的設計反而是其次，因為人群就是最好的宣傳，在同質性相近的街上尤其重要，非目的性客人，也許下次就有機會轉成目的性客人。

:: 建立起專屬「記憶點」

「記憶點」第一層講的是視覺記憶，和 VI（視覺傳達系統）概念相同，不只是招牌，而是讓我對你的品牌、對你的商品產生記憶傳達（包括顏色），第二層包括情懷與場景，偏向情懷記憶多一點；但在進行商業空間設計時，我一貫是先思考場景，其後才是 VI 的其他部分，因為人是視覺動物，愈有情感的模式，對記憶的強度會愈強。

店鋪內部的活動需達到令外部人群產生憧憬的功用，吸引他們進來享用這個空間。例如在靠外面的櫥窗區安排一個手作教室、或簡易如樂高的遊戲區，讓在裡面活動的人群，透過歡樂的感染力，自然地引起外面人流的好奇心。

也就是說，推銷商品不如打造出讓人一看就知、難忘的「記憶點」，將有形的商店與無形的特有形象或價值結合，這個「記憶點」可以是LOGO，也可以是商家主色系，或是企業形象等等，總之就是一講到這家店，腦海會馬上浮現的第一個 image。

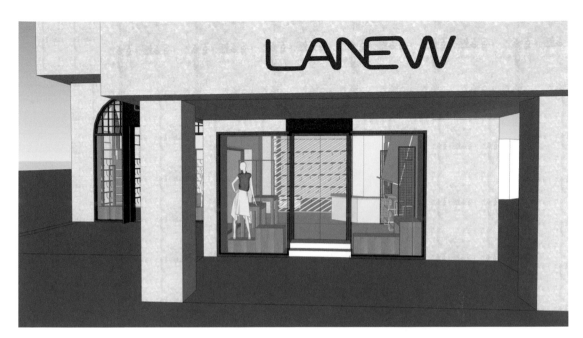

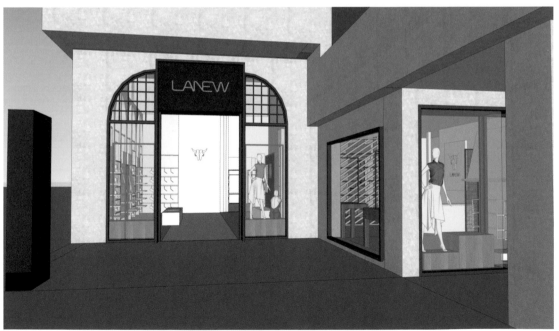

　　「記憶點」，，就像陀螺必須不斷加上打擊力道才能持續轉動，塑造的好壞要靠特質效應否則一樣遲早會被市場淹沒。

：：　在店鋪前的場景，會產生投射作用，進而有吸引力

例如在與孩童相關的店面前放入能互動的設施、環境，吸引孩子來玩，就能建立起他們對這家店的「記憶點」；或現在很流行的打卡店，都是先吸引非目的性客戶駐足拍照，再推廣店面，刺激消費。

POINT 04

找到客人的
消費目的

客人的分法，可以從年齡性別、職業別、位階、收入等，還有一種很重要的分法，就是「目的性」和「非目的性」。

消費原因：分析客人行為找出客源

有一個業主空有大片腹地，和可以垂釣的大魚池，於是想開設餐廳、麻將桌，打造戶外吃的田園火鍋，因為在室內吃火鍋會全身都是味道。儘管這個構想很有創意，但可能衍生的問題就是消費者在夏天會覺得太熱、冬天又會太冷。

而且，火鍋的主要消費群是年輕人，那要如何吸引他們來？這個地點附近沒有其他景點，如果最近的景點車程都要半個小時以上，還有什麼附加價值會讓消費者願意來這裡吃一頓飯？每一個設計案都要以使

用者為出發點：我為什麼要來這裡消費？和大家都一樣的話，我為什麼選擇你，值得開車 30 分鐘來吃嗎？

在這個案子上，我們從另外一個角度出發，先將目標鎖定在最喜歡到大自然玩樂的族群：有兒童的家庭。既然要帶小孩出來，就要有讓他們可以玩一整天的遊樂區；年輕族群的話則打造浪漫的拍照打卡景點，最後將大魚池整修至可供長輩垂釣；這樣一步一步導入，最後才是增設火鍋專區，和咖啡、輕食區，而且門票可以抵消費，因為玩一整天一定會想吃飯。也就是說，「吃」在這整個計畫中只占不到 1/3。而且這麼大的區域還可以辦戶外婚宴。

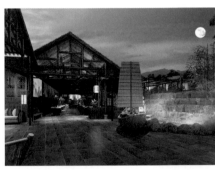
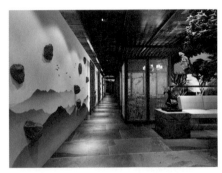
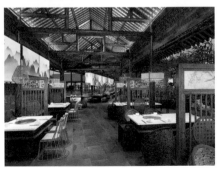
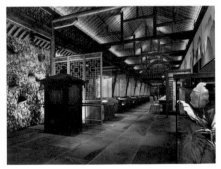

再以熱鬧商圈裡為例，這類店面會有很多過路客，這些客人就是非目的性，但是現在是非目的性的人，有可能明天就變成目的性客戶，因為有個讓他印象深刻的店，想找一天專程過來看看。所以，設計師開始研究客戶行為時，就要從「目的性」和「非目的性」下手，從這兩者之間找出差異化設計。

總之，用業主原有的條件重新組織，讓他得以獲利，才是改造重點。

另一家「重機俱樂部 + 民宿 + 婚宴廣場」更能說明這個策略，案主想低調經營，只要能滿足特定族群即可，不在乎與周圍環境的連結，所以我準備的提案是：重機俱樂部 + 民宿 + 婚宴廣場。看似沒有關聯的產業，竟然可以結合？因為來參加婚宴廣場的客人，會發現這裡有重機俱樂部和民宿，雖然沒機會玩重機。但是卻有機會住重機民宿，可以藉此體驗擁有重機的生活，或在婚宴廣場可以舉辦重機主題婚禮。這就是現在趨勢：體驗感與產生差異化的商業文化價值。

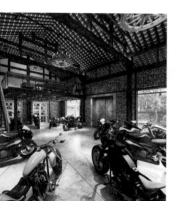 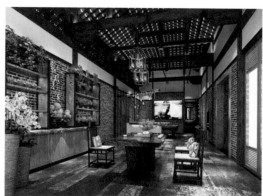 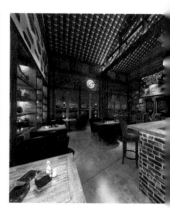

消費目的

：： 已準備好消費的客戶

會直接到該場域直接做消費行為的客人目的，你要分析年齡層、屬性、要針對他們的喜好、不同需要，也許他們不知道自己需要，實際上是他們更渴望的東西，引發慾望，造成第一次消費和未來持續消費。

瑜伽教室就是目的型的健康場所，我們可以這樣分析：客人是家庭主婦？還是單身？個別需要什麼環境？家庭主婦的消費時間點是集中在中餐前，還是孩子放學前的時間，那要如何在場所中滿足客戶？瑜珈之外還要用餐呢？餐飲也可以朝卡路里設定，讓客人能在從容的時間

內享受生活並建立自己的社交圈,並讓會員有對談的空間,有可能令會員產生帶朋友來體驗的情況;年輕族群則是偏向下班後的消費時間,運動完、餐飲完,還能提供什麼?晚上時間短暫,可以讓他好好洗個澡,設計一個超級舒服的洗澡環境,回家就可以睡覺。

:: 沒有消費目標與意識的客人

通常這類型客戶都是一開始無購買方向的人群,來到店鋪內也是臨時或隨機看見才前來的。

服飾店最多非目的性客人,上班族吃完中餐打發時間閒逛,或是媽媽接小孩之前的空檔,下班途中的路過,這時候要如何吸引他消費?這群客人有個最大麻煩,他的消費時間不確定性很高,有多少時間可以消費,你要如何讓他在很短的時間內做衝動性消費行為,在設計上就很重要。整個模式要設定好,讓他快速消費。

客人行為交叉圖(一)		
有目的消費者	給予需求的滿足	提供延伸性的服務(增加 c/p 值)
延伸新產品	增加 2 次以上的消費	
無消費想法者	提供商品或服務模式(展演)的接觸機會	
讓消費者產生慾望	包套產品或服務,讓客戶產生快速消費的思想	

消費屬性:內斂或外張

內斂型的客戶有非常強的自我主張,知道自己要什麼,比較不會因商業套路的刺激而產生衝動消費,他們要的是商家給予真材實料的產品與空間體驗,是「嘗試目的性」客群的思維。

外張型客戶會被挑起慾望而消費，常常是被動式消費，被推銷帶著走，需要給予很多消費建議的消費者，就因為這樣反而花錢不注意控制而超過預期，當然商業模式或是空間設計就成為留不留得住客人的關鍵，在無目的性的活動下創造可能性。

:::　**案例一**

某企業老闆知道某家餐廳料理好也有包廂，適合商務上的需要，剛好約客戶在此聚餐，點酒時被告知被有專業酒窖可以挑選年份好的餐酒搭配食物，進入酒窖後發現有好幾隻他個人喜歡的紅酒，在美好的餐食搭配完美的服務後，在結帳時又加買了好幾隻紅酒並存在餐廳，等待下一次再來享用，這就是內斂型客人在理性消費後，給予高評價而產生目的型消費的方式。

案例一、做專業的事，讓客戶認可

酒窖對餐飲業本來就是具有吸引力的設計，讓客人產生「專業感」，覺得業者對紅酒有非常敏銳的感受，因為真正懂紅酒的人是分得清楚年份的價值，如果是以年份來設計酒窖，就等於把專業文化融入設計中。

:::　**案例二**

一位女士在下班途中看見櫥窗內一雙美麗的鞋而進到店中，發現鞋子只要 999 元，決定試穿，這時發現衣服並不合適，店員於是多找了幾件洋裝讓她搭配，在寬敞的試穿間中，她找到各種可以搭配的可能，

這位女士因此走出來詢問，被告知買兩件可以打 8 折的優惠，發現只要多 1000 元就可以購得此洋裝而心動，又發現展示的洋裝旁還有很合適的包包，店員補充說，只要掃碼下載 APP 就能在第一次消費達到標準下，獲得下個月的購物回饋金；結果，女士不只買了洋裝，連包包、皮帶都選購了，這就是非目的性客人在推銷的方式下的外張式消費。

案例二、小設計，挑起慾望

在視野範圍內的設計安排，引起購買的慾望，尤其是鏡面的位置，更是加強連鞋子都購買的重要設計。

客人行為交叉圖（二）

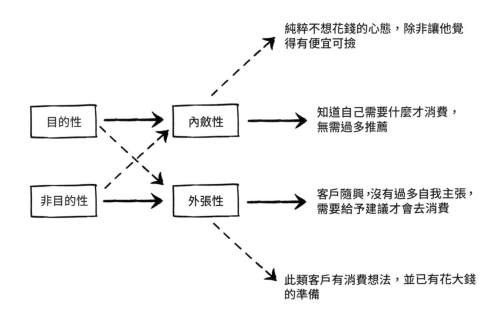

- 純粹不想花錢的心態，除非讓他覺得有便宜可撿
- 目的性
- 內斂性 → 知道自己需要什麼才消費，無需過多推薦
- 非目的性
- 外張性 → 客戶隨興，沒有過多自我主張，需要給予建議才會去消費
- 此類客戶有消費想法，並已有花大錢的準備

新一代的
創店設計
計畫

CHA

PTER

不是品牌，是價值

{ preface }

請放棄傳統設計計畫書中，一開始就解釋品牌定位的習慣吧！

現代所有商業空間設計已經發生顛覆式的變化，設計師要探討業主在同一區塊的經濟價值，而不是拼命在想品牌定位。

在我設計的過程中，我發現真正重要的事情是「價值」。不管店面或是企業想要扮演怎樣的角色，都必須先定位出「價值」；也就是說，請將思考模式修正為：「我要做出差異化，我要扮演起『什麼』角色，來滿足這個區域」才對。

人，決定價值，決定設計

而又要如何發掘價值呢？我認為是用「人」來認定。

例如，我們對不同城市、不同國家的價值判斷，就是看當地人所需和所缺的事物來衡量，或是他們認為什麼是有價值的？才能評判價值的產生。也就是說，設計師發現這個街區缺乏某種價值，就可以協助業主呈現在商店設計上，有了願意接受的客群，就能產生價值，就能讓人們認定：「這個空間是我需要的」。

POINT 05

給消費者一個
認同品牌的理由

有人使用的空間才有意義；創造出讓消費者認同的空間，才能型塑價值，因此我們可以說，人，才是價值所在。設計師在前期就要讓經營者有心理準備：品牌的價值來自於客戶。是因為有客戶願意到這裡，讓這家店成為他生活的一部分，才能造就一家店的價值。

創造品牌

所謂的「品牌」都是一連串計畫堆疊出來的，不是光跟別人說「我是品牌」，品牌就會出現，只要消費者不認同都沒有用。所以創造品牌的重點是：先取得客戶的認同；因此，設計師在為業主設計前，要先想到服務的對象、客群是誰，有了人，才能產生活動價值，才能產生品牌。再來就是要創造隱藏在金錢以外的經濟價值和實用價值，也就是讓消費者有「即使貴一點，也情願來這家店」的價值。例如，在誠

品看書、在星巴克喝咖啡，都只因為這些品牌有了自己的價值。

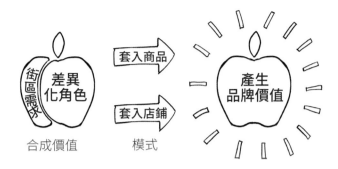

注入人文關懷

台灣設計師的思考天平的確比較有人文素養，以關懷人心為出發點的思考模式所產生出來的商品，比較貼近使用者。而多了這一層對人的關注，設計師就能注意到很多軟性層面的事物，例如，設計師在設計咖啡廳的使用空間時，就可以先探詢咖啡店的意願，是否願意開放一個共享空間，並「擔負」起推動客人聯繫、交流的角色，讓來喝咖啡的客人能夠得到更多訊息，甚至讓這間店成為各種想法的傳播平台，供各路人馬在此腦力激盪。

這樣的規畫勢必會影響整體空間配置，因為接下來設計師就要想：

- 如何規畫出更具有「交流」性質的空間設計？

- 傳統座位安排是最好的嗎？長桌就代表能交流嗎？

- 透過留言板的對話，也是一種交流方式嗎？

打造出一個對陌生人沒有戒心感的交流空間場域，供群體消費的方法有很多，如提供坐臥式座位、研發 App 等，以虛擬溝通或增加 IP 流量的方式突破人與人之間的心防，更進一步想有所交流。靠著各種活動漸次「堆疊」出咖啡店的品牌，設計師都要預先安排這些會影響到未來發展的活動，讓附加價值變成黃金，讓咖啡店產生金錢堆積與價格

戰之外的特點。打造出這個活動強度之後，就可以建立起存在價值、提升品牌，當一個空間會產生以人為主的文化價值與活動價值，才能長久扎根。

例如，咖啡廳想成為文化交流場所，設計師就要提供空間、推動人與人之間的創想，甚至進一步販賣書籍，又或者留言板上的訊息因此被出版社、文創單位看到，發掘出新的人才，這也屬於「圈成」的一部分。

小群體與大群體，依人數多寡與不同個體多寡而定

小群體（1~2 人）間的距離可以很近，如 60 公分，因為互相影響的強度比較小。但若是大群體，距離就要拉很開，因為干擾度很強，需要放大距離，約 75 至 120 公分。可是這種距離對業主是浪費，所以折衷設計方式是在空間正中央或極角落的位置，隔出一個區塊。

戒心少的座位設計

不同個體數量少的時候，或是一個人的情況，採用中規中矩的座位方式需要的兩者距離比較大；而軟式的座位方式容易放下戒心，不用計較兩者之間所需的距離。

隔離正襟危坐的群體與單獨個體

彼此之間的行為模式與心理模式不同，就不能放在同一介面上，把距離拉開，不要互相干擾；因為單獨 1、2 人坐的，思想與談話模式都比較低幅度，安靜許多，但一大群人聲量大，如果兩者靠太近就會對彼此產生很大的干擾。

POINT 06

設計師
不能不了解產品／品牌

你真的認識業主的商品嗎？認識到什麼程度？對該商品在線上與線下的實際感受清楚嗎？設計師必須對商品本身的特質做足功課，並有足夠的認知。這裡說的「認知」可以分成兩大類，一種是商品本身，一種是該商品在線上與線下的銷售目的。

商品本身的特質與文化

設計師看商品不能只想著最表面的販賣，還要考慮很多細節。以咖啡來說，不光是咖啡豆，包含所有相關知識，甚至手上所接這家店的咖啡，和其他咖啡廳的差異性為何？你喝過幾家咖啡店？讀過多少本咖啡書？網友對這些咖啡豆的評價高嗎？

真正強的設計師，除了懂得以「行銷」和「營運模式」為出發點以外，

平時還會關注「完全不相關」的事情，這樣才能結合各類商品，創造出全新的銷售模式。只在咖啡廳賣書、賣文創商品都是很初階的模式而已，如果你對很多商品的變化度不夠靈敏、沒有想法，就找不出全新的結合方法。

改變中的實體店面

你所設計的商店是真實銷售型還是商品體驗型？

除了餐飲、美髮這類傳統店面一定要和客人面對面接觸以外，未來的主流是其他商品的線下店面（實體店面）都可以是線上店面（網路商店）的推手。線下店面提供消費者認知、了解商品，線上可以跨越城市，這與「消費模式」有關，以咖啡為例，消費者在實體店喝咖啡，但可以在線上買到咖啡豆。民宿業也是運用電商的一種行業，需要經由線上線商資訊傳遞，線下店的體驗目的是產生線上消費的「未來的延續感」，反過來說，設計師必須決定「線下店設計」的重要模式，甚至是讓本業與相關或無關產業相遇的契機。

線下店鋪的體驗功能性大增，這是設計師要體認到的改變，並與之實踐在店面設計之中。

很多賺得到錢的實體商店，不一定是位處鄰近街面的熱鬧區塊，反而是退守巷弄內，一個原因是理想的店租成本應該要押在全店支出的 15% 以下，但臨街面的店租很容易就超過 30%。因此，退守二線，或是二樓以上的店面，反而有機會獲利；但不只是成本，這些店會成功的原因，還取決於不依靠街邊流量的來客數，而是靠線上銷售行銷模式，讓客人有目的性的前來。例如中山捷運站旁的巷弄，產業特殊也會成功，因此到底是線上幫助線下，還是線下幫助線上？其中界線已經被打破，也是另一項客戶來源的主流了。

POINT 07

設計的目的：
在既有品牌風格上
提升質感

風格，指的是空間質感，是指透過設計在五感上的感受，說明品牌文化。本篇談的不是傳統定義的風格，而是會影響消費者的「五感」共同組合而成，每一個部分都是闡述品牌文化的表現，有文化才有品牌；必須一個層次、一個層次的獲取客戶的認同感，到整個空間所呈現出來的質感，最終就能代表品牌的風格。

品牌光是談 CI、LOGO 是過時的觀念，雖然人是視覺記憶的動物，但 LOGO 是冰冷、缺少認同感的圖騰；在消費文化多元的此刻，設計師必須端出更為複雜整合度的成品，經年累月堆疊而成的認同感才會造就「品牌」。例如，星巴克的風格，就是呈現「對咖啡堅持」的質感，在上海的咖啡旗艦店連烘豆都展示出來，面對其他咖啡品牌的競爭者，

他們的方法是繼續強化品牌價值——專注於咖啡的製作。

咖啡店的演進歷史恰恰說明了「價值 vs 品牌」堆疊後，創造出的加倍爆發力。星巴克初期模式是銷售美式咖啡文化，美國上班族每天早上健身完第一件事，就是要很快的來一杯咖啡，日久喝咖啡成為習慣後，星巴克店面文化也開始改變，變成結合商業、學習環境，連帶著空間場所的設計觀也會跟著改變。

現在的星巴克是多元化共享空間，大長桌代表學習、開會的空間，大家把這裡當作工作站；附帶插座的高腳長桌歡迎自備電腦的 SOHO 族；矮桌子、沙發仍然保留讓人聊天的氛圍，多種模式自然呈現在同一空間中。而為了滿足所有人，它以咖啡的「質感」為主軸，店的外顯風格也強調自然與天然，每兩年換一次裝潢。

以花蓮星巴克貨櫃屋為例，貨櫃屋不好操作，空間制式、狹小，金屬又有吸熱、傳導輻射熱等問題，即使有空調也顯得悶熱。但消費大眾還是接受了，這就是歷經多年的價值變成品牌，品牌又變成風潮的最好證明。

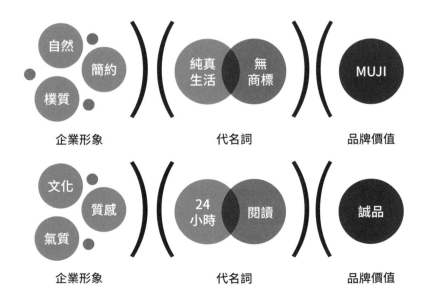

POINT 08

設計師
與自己的對話

中國民宿業現在面臨一個很嚴重的問題，只要有張床、有熱水，就可以打包成「民宿」掛上招牌販售，根本就只是一個可以躺下來睡覺的空間而已，四川成都尤其氾濫，毫無市場機制可言。大多數民宿只想趕快賺錢，沒有業者有「差異化」概念，房間產品賣不出高價，同業間只是在競爭價格。

如何賣高價呢？就像我講的，「必須在空間中產生活動行為」、「產生文化價值的存在」，這些活動又可以透過設計師對環境的細心觀察達成，利用環境產生差異化，並拓展未來性。基本上，常用手法有三種：誘導活動、體驗（內心感受）、生活學習。首先要看客戶是誰？在乎什麼？例如年齡層 20 歲的消費者不會對紅酒感興趣，這項商品對他們來說沒有吸引力，但是換一個包裝，讓消費者能裝扮成唐朝人品酒，就能吸引到他們。

每一個案子都是設計師在幫業主築夢的過程，設計師在這過程中應不停跟自己的對話：

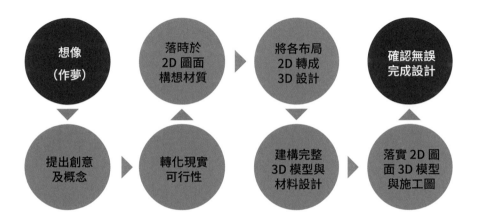

任何空間，只要設計師花些巧思，做出些許改變，就能達到不同效果。這就是創造適合商品使用的場域模式，並為商品加分的「差異化設計」，好的設計師會善用空間內的細節差異化，營造可以產生活動的空間。舉例來說：

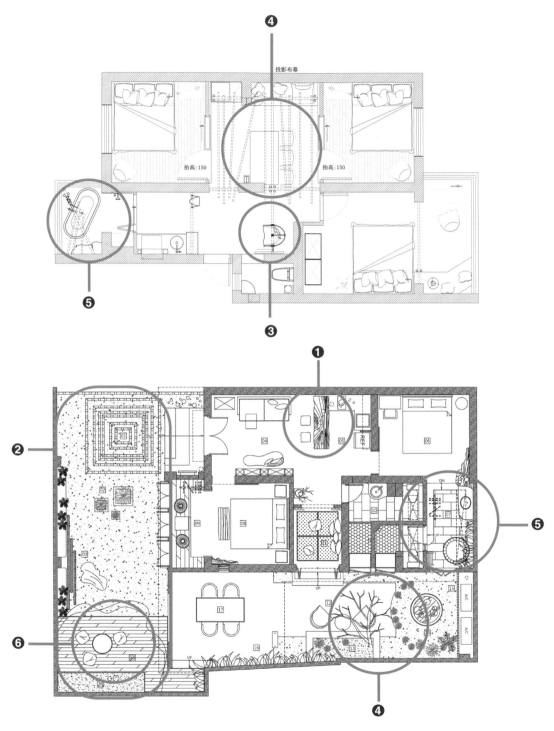

投影布幕

抬高:150　　　　　　抬高:150

❶ 民宿餐桌結合廚房中島台，規畫成體驗手作活動的平台。

❷ 週遭環境雜亂無章，或必須通過漫長的小路，就在終點處創造能引導主視覺焦點的「長廊」，以植栽、平台、木門入口、大樹懸掛燈籠等方式包裝。動靜皆宜。

❸ 室內座椅區適時增加吊式搖椅，整間餐廳就能型塑出活潑的浪漫氣氛。

❹ 在室內空間搭個竹架與砌牆，不需要多寬敞，但馬上能將這樣的空地改造成為適合談天說地的籬下。

❺ 一樣是旅館的浴缸，但若有一座大膽的立於花叢之間，整間旅館就引入自然與生機。

❻ 在院子裡架高平台，或安排長廊式的騎樓，能創造出不同介面的使用方式，談天、沏茶、甚至練瑜伽都有可能。

POINT 09

設計出培養回頭客的 品牌魅力

這裡要談的是設計如何創造客戶需求的慾望，讓客戶有強效回響，能連帶產生需要商品的感受。

擺放商品的位置

對一般客人來說，看不到的範圍內就會遺忘商品。一般放在櫃台上的商品不外乎口香糖等零食，或是有促銷的即期商品。但從這個角度出發：買香菸就要買打火機，買啤酒就要配零食，買咖啡就要配小蛋糕……。

為什麼不放置配套的商品呢？

以咖啡廳來說，在店裡喝一杯咖啡只是店內消費的模式，如何讓客人進一步想購買掛耳包？只是放在結帳櫃台前是不夠的。因為掛耳包並

不會令客人有「新鮮」的感覺，咖啡必須有嘗鮮的視覺與味覺，單是擺放在櫃台，客人的確有可能想：「可能兩者是不同的源頭」，吸引度就低了。但如果，你手上這杯咖啡就是掛耳包沖的呢？或是掛耳包是採現場製作的呢？

適合的客人

想開拓客群前，行銷人員必須先留意周圍環境還有哪些群體。不挑選消費者的下場，就是成為一家沒有差異化的品牌，像是麥當勞。當硬體不動，光靠活動模式來吸引新客人有好處也有壞處，要考慮到會不會影響原有客戶反而讓營業受損，例如占住桌面且吵雜的孩子，雖然造就人潮卻造就不了營業額，活動會造成長遠的影響，一次、兩次新的客人進不來，舊的客人也會消失，這些問題都需要進一步深度探討，不是設計師在皮毛上說說就能進行。

人的活動行為本質沒改變，只是媒介改變。能產生長效的回應只有文化活動，因為一個空間是因為「人」存在才有價值；當沒有人存在時，空間就沒有價值，業主也不要為了省時省錢找營銷型的設計公司，設計師要很認真的陪客戶走這一條路，設計應該要能影響深遠，並且造就後續吸引力。

當街區出現一家有特色的新店，很快就能帶動整條街的新氣象和其他想法，因為設計是能產生價值的，但創造是燒腦的，快速經濟下的模式使很多設計師只想模仿設計，而設計不只是一種行為模式，它應該要能引發各種關聯活動，繼而創造一個群體或粉絲。

文化店與網紅店

∷ 文化店

本身營運想法具有延續性，經營理念與產品相互關聯，且是有系統的

導入品牌文化的空間。這種店推廣商品之餘，也在推廣一種觀念，它的商品或空間，也多是需要時間累積出來的，目標有教育或傳達訊息的意境。不是辛辣的模樣，而是補充營養的雞湯。

:: 網紅店

有產品、又想創造品牌，但是後續創造的空間與產品的包裝呈現方式，並不連貫，例如水餃店，沒將重點放在水餃皮、食材的講究，只是把空間用鮮豔、年輕人的色彩，甚至是把流行的元素一股腦用進去，而不是想「與商品能產生連結」的營銷方式，也就是說，銷售、空間和客戶端三者之間沒辦法連結成一個圈，很快消費者就會流失，因為無法刺激客戶回流，這種空間設計就是沒將突出點放在商品與品牌上。這種店的商品力道強但深度及未來性弱，只想利用產品特色或環境的新奇產生差異化的吸引度，取代性高，吸引到的都是喜歡嘗鮮的客人，但客人來拍拍照、打打卡，完成後就不會再回來了；而且這類型客人通常對文化質感的要求不強，來店目的更多是為了爭取自己曝光的機會。

以日式老房子改建的「飲料店」為例，業主想法為：

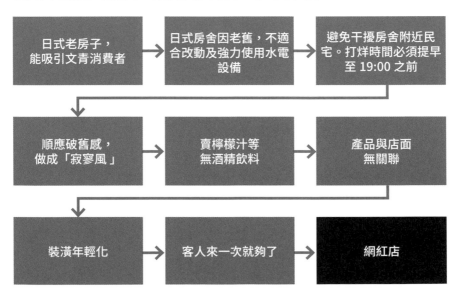

但專業設計師看到的是：

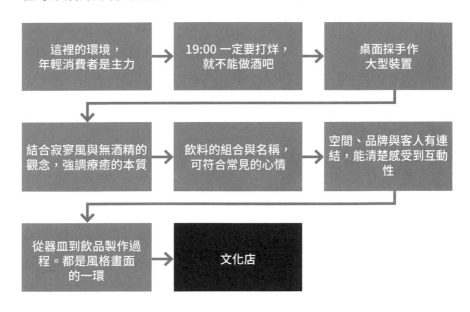

這裡的環境，年輕消費者是主力 → 19:00 一定要打烊，就不能做酒吧 → 桌面採手作大型裝置

結合寂寥風與無酒精的觀念，強調療癒的本質 → 飲料的組合與名稱，可符合常見的心情 → 空間、品牌與客人有連結，能清楚感受到互動性

從器皿到飲品製作過程。都是風格畫面的一環 → 文化店

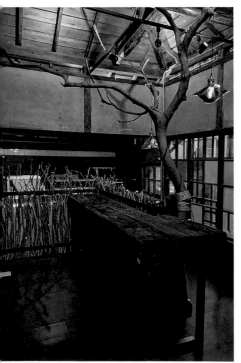

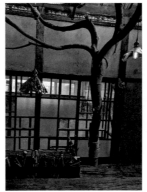

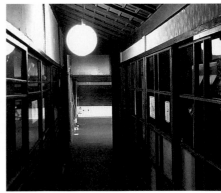

因為本店的空間完全不能更改，座位數僅有 6 位，加上房租，很難獲利的狀態，我們接下來的建議是，把現在這個點當作品牌示範點，並增加其他附加價值。(中山 18)

POINT 10

設計計畫會因店家規模而有所不同

商鋪空間大約有兩種，一種是分店式的，一種是大型一站式的。

小規模指的是涵蓋商業強度範圍小，或商業複雜度低，通常不做強度營銷，常見的形式是散落在人群中的小店。大規模指的是涵蓋商業強度範圍大，或商業複雜度高，要做強度營銷，有吸引人的主體物。

小規模要關注自我和別人的差異性，大規模考慮在全體的市場占有率，決定性的方式是實地考察。比如接下一個民宿案，整個附近的民宿都要走一遍；如果是商業區的咖啡店，就要去了解這個商業區裡面到底有多少公司行號？是怎樣的公司行號？有哪些同質性接近、或規模比較大的店？譬如，附近有家文青風咖啡店的話，表示裡面一定有拿著筆電上網、工作的人群，或是有談生意需求的客人，因為在這種店邊喝咖啡邊工作是件很「潮」的事。

小規模	小藍杯、快速剪髮店
大規模	LA NEW 、IKEA
	小米（時尚與經濟的生活品牌）

30 分鐘距離調查

做區塊調查時，除了同質和非同質的商業行為之外，還要調查 30 分鐘內的客群主要活動時間帶，是上班族多還是住戶多？上班族多，就有早餐的需求，你的商品能滿足早上的需求嗎？你設計的操作模式能滿足快速的早餐時間嗎？如果早上沒人，中午才有人潮，又是不同的操作與商品組合。

掌握附近消費人群的主要時間點，之後還要在非主要時間點設計促銷活動。

距離與受眾人群關係

五分鐘內步行距離	→ 就近洽公需求
	→ 鄰近居民
	→ 周邊公司行號
五～十分鐘內步行距離	→ 周邊常住或上班人群目的性消費
	→ 鄰近區域商品不足而前來消費者
十～三十分鐘內步行距離	→ 鄰近區域偶爾目的性的消費者
	→ App 外賣點單的客戶
	→ 因商鋪差異化特色前來的消費者
	→ 開車前來目的性的客戶

省級 or 城市級戰略思考

設計師要盡快深入每個城市的文化。在中國，展店很快，一定是一家店開完馬上開另一家店，但如何做才能深入了解每個地方的文化與人

口結構、消費強度與群眾喜好？才能發展出當地缺乏的經營模式，未來在地方上的擴張才會符合需求而被客戶接受呢？

以我曾經評估過一個旅遊冷門點福建平潭為例，當時業主希望開一家規模弘大的海鮮餐廳，以接待遊覽車賓客或是自駕旅遊的人士，我在環境調查後發現，這個景點只是整體旅途中一個小小的暫留區，頂多20 分鐘就結束行程，業主開了餐廳勢必會因為沒有人潮而倒閉，我反過來建議他應該經營有特色的 take away 快速餐飲店，打出名號、形成品牌之後再慢慢擴張。

這就是從環境文化、觀光人潮為出發點所形成的設計。

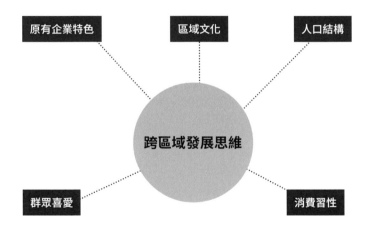

人群口述與其他

問你的客戶最準，他們是最了解這家店的人。

如果只是要開個小店，「反問」也是在幫他了解，到底要做什麼事？要賣什麼商品？是否知道自己受眾客戶是誰？有什麼需要？如果這個客戶不能面對這些問題，就會去找沒有意見的設計師，而這類型的設計師就是想做一次生意，或是因為他不是以「銷售模式」來看設計案，也不在乎業主。

不過目前咖啡專業市場擴張下，咖啡店也發生一些質變，大品牌為了保持龍頭地位都在做精品手沖咖啡，就算不賺錢也要做，但星巴克這類大品牌在面對某些咖啡店的服務氛圍與情境、更具有人文特色時，就沒有這個優勢了，所以，當設計師面對小型店的業主，就要想：小店鋪的老闆必須打造出個人特色，但這種個人特色將來如何建立連鎖的機會？

既然這類店規模不大，那就要貼近這類客群喜歡的「暖心」感受，尤其商業區的上班族承受這麼多生活壓力，最渴望有一個可以紓壓、幻想，讓他心靈得以寄託的空間。這種在設計概念上有很強的慾望，它會讓來的客人覺得：我終於找到一個讓我放鬆、暫時不存在這個城市中的地方。

這種空間設計通常都有符合族群需要的親近感、包覆感，以及一種「心理高度」——有個特別的地方，不一定要花大錢，但要有很「在地」特色，因為過去太多年發展都是朝向華麗的裝潢、咋人的消費，事實上這些質感的背後都是虛假的堆疊，與人群產生很大的距離感，不是情感和文化的累積；所以現在開始有一些小店以人文素養取勝，且擅於運用各種平台來打響知名度，毋須大肆宣傳。

設計師三問業主 Questions.

1. 開店做什麼生意？
2. 開店賣哪些商品或提供什麼服務？
3. 知道自己的客戶是誰嗎？

創意啟動
的源頭

CHA

PTER

落點分析＋前期研究調查

{ preface }

在做落點區塊的分析時，通常台灣的設計與戰略方位都在我們周遭；但在中國做提案時，戰略方位會以整個城市，甚至整個省來思考。

中國消費橫跨的範圍比較大，當然也有以周遭消費者為主，只服務小商圈的飲食店；但一家咖啡店再小，只要紅起來，別的城市的遊客也會來，服務邏輯就不同了。在中國，開車是最主要的交通方式，所以開車能到的地方，一般人大都願意去嘗試，也因為城市密集度不像台灣那麼高，所以開車兩個小時的距離都算旁邊，六個小時以內都是可以被接受的。這種尺度概念會影響設計師做區域分析的落點、定位與設定的受眾人群。

而會選擇在北京或是上海創店的企業，大都是放眼全國，絕對不會只以當地為目標。思考服務型態時要問以下兩個問題：（1）我在什麼區塊？商業區還是住宅區？（2）這個區塊的需求是什麼？

中國最大問題就在太會複製，永遠都在做同質性的東西。但客戶願意花錢做設計時，通常就是希望做出「差異化」，也就是本書重要的精神。年輕設計師的差異化經驗不夠，就要從大群體的目標對象開始，找出

他們不熟悉的切入點，提供他們不同的思考模式，在有創意的想像前，需要更多外部連結，研究該地歷史，可以是一種方法。

找到這家店的時間軸

第一個我會問：這個區塊的主要消費群體為何？是受薪階級？一般銷售人員？還是會有高階主管？什麼樣的人口分布？這些人需要的是什麼消費方式？不是一頓早餐而已，這些人更想要的差異化，除了餐點之外，還要做一些額外的活動，這個就是可以被探討的特殊調查。也就是所謂的「集客力」，分析客層年齡、性別、職業，在此地出現的原因，如工作、居住，還是逛街經過？等等。

第二個我會問：調查功夫確實嗎？因為通常中國做出來的調查數據都是不準確的，網路上找的資訊可能有疑慮，只能當作輔助，唯一的方式只有回到最原始的方式，進入現場，經過人群的口述，並以時間軸來觀察不同時段的人群狀況作為最主要的方向。

設計師在追求差異與突出設計時，初步可以用時間軸推定店鋪現在與未來的可能性，增加空間的使用年限以及能創造的商業價值。做足地理位置分析，商業區還是住宅區，交通便利性是否充足，周遭有哪些營業項目？又缺了什麼？該用什麼管理方式？是要獨立店鋪還是百貨商場？

比如現在只能是一個早餐店，但事先在店鋪中打造不同的座位規畫：有卡座、沙發區、長桌，未來在人手充足的時候，還能轉型成為咖啡店等。

POINT 11

理清
法規限制

認識法規可以事先知道在設計上該避免的問題，加上設計師對主要設計空間的認知度，兩者結合起來有多重要呢？其他設計師聽了可能會感到很驚訝，我將這兩者視為一體。

設計不能造就隱患

除了國家法規，設計師必須有基本常識：如拿安全通道做儲物空間，堵死逃生通道，或明明廚房很危險，還不設消防滅火器、警報器等，又或是明明是違章建築還要建造，只會衍生更多後續問題，這都是設計師要面對、了解，也是最基礎的觀念。

對目標空間瞭若指掌

對空間的認知等於基地調查，應涵蓋以下問題：你的丈量動作是否確實？是否清楚認知空間裡面水電包含管線，甚至與空間邊緣連接的其他空間關聯性？例如這個店面旁邊是住宅，緊接在一起或是中間隔著防火巷，防火巷的狀態是什麼？能使用嗎？排煙要不要避開？

也許防火巷就有個窗戶，是鄰居睡覺的地方，那就不能把噪音源都安排在這裡。設計師只有對空間、周遭環境很明確認知時，做設計設定才不會做錯決定。

符合法令的「減法設計」，可以變為設計驚喜

商鋪店家的心態常常都是希望室內使用空間愈大愈好，難免占據到戶外空間的違章空間，若一整排的店鋪都是如此，會讓路過的客人沒有適合停留的空間，反而降低客流量。我的經驗是「有捨就有得」，例如為了因應消防走道的規定拓展了狹窄的通道，反而讓走道牆面有了其他設計的可能，而創造牆面展示的價值。別忘了，設計永遠有限制，解決這些空間問題，甚至成為特色，就會成為這件設計作品的加分點。

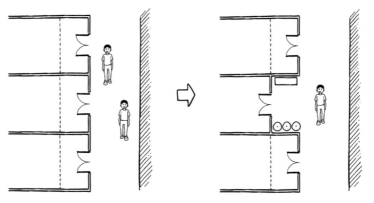

同質性商店如何吸引人進來？門面設計

想創造更多吸引客戶的理由點，不一定要將營業空間最大化，以「內縮模式＋場景」的門面設計，也能吸引路過的消費者。若是店面和街廓街道過窄，設計無法發揮，就只能在室內造景，客人唯有進入店面才有機會看到。

安全認知

安全隱患包括店面自身的安全與鄰房的安全，設計師最需要注意的就是建築物的結構安全，進到建築物中，一觀察到有結構顧慮的安全隱患，就要做補強動作，需請建築師或結構技師規畫拆除部分，能更動或不能更動的牆面都要謹慎

:: 水

水的設計雖然感覺影響不大，但排水可能造成樓下困擾，儘管法規上沒有規定，但實務經驗上這都是「隱性法規」。以台灣為例，排水系統有分（1）一般污水（2）廚房排水（3）人體排泄糞水。正常來說，這三種排水必須分道，因為管徑大小不同（糞管＞廚房＞浴室）不能相接，容易發生管線堵塞及衛生疑慮。

因為廚房排水要排除汙垢，不做彎道，盡量快速排除，浴室則必須注意有氣味產生。現在法規要求餐廳全面做汙水處理，排水管、儲油池才能排出室內，這是對環境的責任，也是保護管線不因油膩堆積而堵塞。

:: 電

電表以內才是設計師能自己更動的部分，天然瓦斯管線全權由瓦斯業者派員施工，而且瓦斯管線只能配置明管，不能配置在密閉的空間中，也別在室內亂繞，避免因漏氣產生危險。

:: 排煙

排煙屬於空汙，要做靜電過濾系統，隔音系統等，尤其就算符合法規，也不一定符合鄰居要求，所以設計排煙位置就要考慮噪音、風向等。

事實上，以上種種的環保措施，就算法規沒有規定，也都是設計師應盡的社會責任。

因應消防法規而拓寬的走道，變成吸引人的場景。

POINT 12

設計師自己 帶來的養分

作品風格的養成

設計師對所有事物都要保持高度興趣，勇於嘗鮮，不能光在網路上找資料。因為網路上的資料已經太容易取得，無法幫你的作品打造出與對手之間的差異性。

而且網路資訊通常伴隨著既有的商業套路，被斷章取義、不夠全面性。生活體驗不足的人，無法過濾掉錯誤訊息，自然也無法成為一個好的室內設計師。基本知識不足，又不願意充實自己，撐不出高度，網路上找來的圖片缺乏深度，因為都只是宣傳性的商品，無行銷內涵，設計師能接收到的訊息很淺、甚至是錯誤的方向，最後變成跟隨別人商業模式一再複製的設計師。

我在接到 LA NEW 的旗艦店更新設計案後，便深入研究 NIKE 和 ADIDAS 等大品牌，不只是在網路上看看，而是實際走訪每家店，觀察整個他們在商業區中的計畫、設計規模、產品擺放方式與邏輯，如品牌店只放最新商品，過季商品就會放到其他店或 OUTLET 等細節。對台灣設計師來說，這些看似非本業的工作，卻是我們的強項，能做到這些就有不可取代的優勢。但這項優勢非永久性，設計師自己也要不斷成長、強化設計源頭的概念，建立起屬於自己的品牌與價值。

閱讀的重要性

因此，設計師要懂得充實自己，才有養分和業主溝通。現在很多年輕設計師過於相信網路資訊，都在重複性的獲取罐頭知識、商業內容。但事實上，想要充實自己，「閱讀」還是最根本的事物，當然，這需要時間累積，年輕設計師必定要先經過很多坎坷道路，才能心甘情願接受這個論述。很多人會問，到底書有什麼價值？其實就在於，書籍知識有網路不可取代的特點，網路可以不負責任，登出或刪除後就沒了；但書得負全責，出書後無法修改，會一直存在，這項成品背後代表的就是一種負責任、不和他人重複且嶄新想法的態度。而這種態度，也正代表了設計師最需要的特質之一。

雖然閱讀是如此重要，我還是認為看得開心、沒有壓力，享受閱讀樂趣就好，重點在培養出閱讀興趣。書的累積是一種財富的累積，購買書籍其實是生活中一項必要的開銷，其實這也是我設計師當久了，有年紀了，才開始體認到的事情。年輕時不容易看到自己的特質，因為設計對我來說輕而易舉，是從小就極為擅長的事；體認到這件事後，自然會想充實自己。

生活體驗的重要性

想要成為優秀的設計師不只需要擁有很多細膩的生活體驗，也要時常

求取新知；或許看起來花費增加，但是這是自我的成長投資；如果沒有太多預算，也可以經由書籍內容得到別人的經驗，尤其書籍是傳承文化，正確性與可信性是受世人檢驗的，相對嚴謹。

這些儲存的能量在設計商業空間時，會表露無疑的展現在你的能力上，因為看得比別人細膩遠比什麼都重要，一窗灑下的夕陽也能有體驗收穫，設計師的情懷特質就是個人特色的主要來源，你對商品的各種知識會決定設計的寬度與創意。

設計師要多走走，到處觀看美好的建築、景色，享受美食；總之，多感受美好人生，才能有美麗的設計作品

與你的作品對話

強調與作品對話，是想用溫和、低調的方式影響業主和他的客戶，因為「對話」背後所傳達的文化，來自人與人之間的思維交流和認同感。

以民宿業為例，中國民宿業投資報酬率可以高達 8% 至 12%，因此這類民宿在前期裝修會一次砸比較多的錢，以創造高床價，隨便一間有院子、有活動空間，有特色的民宿，都能打出定價 1500 元人民幣左右的高價金額，從小慢慢做大，串聯出一間間連鎖民宿，打造出品牌，吸引更多投資者進駐。但台灣業者開民宿的動機多半是為了「好好過日子」，預期心理的回收時間就比較長，可能投資報酬率 4% 即可，因此在裝修上，就會比較容易帶入「情懷」，兩地經營的出發點基本邏輯就會完全不同。

設計者必須看清楚業主要你扮演的角色，思考方向才會正確。

POINT 13

經過的路人 vs 服務人員的位置

招牌是最早開始吸引過路人眼光的方式，以距離來切分招牌呈現方式分為：

- 遠距離的立式招牌吸引目光

- 中距離的商鋪橫招及 LOGO

- 近距離的立牌解說或展示台

新開幕的酒吧門口總會吸引路人聚集觀察，這些人可能都不是主要客群，但如果店家的設計是由門口的服務人員帶位，就會造成「非目的性客人」的卻步，因為感覺有壓力，可知「操作模式」會影響「銷售模式」，也是傳統的消費者思維。

接觸點：不同銷售的思維模式

在面對面的銷售型態中，室內要備有人員 stand by 的空間，而這個 stand by 就是初次與客人接觸的「契機點」，不同產業因銷售模式不同，人員應對模式的設定也不同，因此會影響到整個空間擺放的機能。

例如服飾店的櫃台在最裡面，是因為不希望給客戶一進來就和店員面對面，浪費挑選衣物的可能；但如果是餐廳空間，消費者會希望一進門就人幫忙帶位、解說消費方式，因此櫃台多會放置在門口附近。同樣的道理，名品 OUTLET 的銷售櫃台就會放在後面，讓客人沒有壓力、自由地逛完後，再來詢問商品與結帳；精品店則相反，櫃台會放在前方，商品展示在後方，因為已經是知名品牌了，店家不需要因為客人而在空間上「讓步」，反而是銷售人員需要多一點和客戶接觸、服務他們的機會。

決定好設計商鋪的商業銷售模式，例如是立吞還是吧臺座位式餐廳？是體驗優先，還是商品展示優先的零售店？好的商業銷售模式會有幾項特點：

* 銷售模式夠吸引消費者，且消費輪轉率高

* 銷售商品本身夠吸引消費者

* 有差異化的實際營銷優勢

* 能讓消費者產生迴響的經營理念

如何引導因線上購物而前來線下體驗試用的客戶？這種線上與線下的營銷及商鋪空間應該如何設計，都是設計師自己要做的功課之一。

導入營運，成為銷售動作

一家店的流程與機能區劃，會牽扯到客戶動線安排，進而激發購買欲望，當然是營運的一部分。

客人是需求端，如何讓我們的產品被他所需求，跟產品模式有關係，更會影響銷售模式，三者環環相扣。如果客人對產品的需求程度不高，店家主動向卻安排強度服務，只會造成消費者壓力。

若以品牌解釋，CHANEL 這種大型品牌的客人已經是為了品牌而來，店裡的豪華與大氣就是客人要的；但若是新進品牌，就要能引起客人的好奇心，進而帶他走進店裡來，而進店後要如何延續他的好奇心到試用產品這段過程？就和服務有關了。

在銷售點位置不同，所產生的動線變化示範

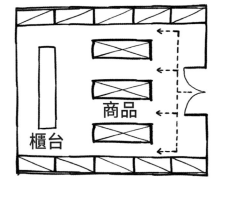

:: 商品陳列在最前方

讓消費者對於店鋪產生好奇、進來參觀與購買。這種購買可能出現在大型量販店，例如 ZARA 、無印良品、屈臣氏等，讓客戶以「逛」為主導模式，商品數量多元，櫃台在後方就不會形成排隊塞車的景象。

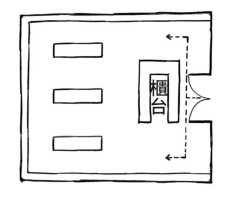

:: 櫃台在最前方

屬於快速消費的銷售模式，消費者有明確要買的物品，買完馬上結帳離開，超級市場、超商、南北雜貨店多是這樣的情況，當然也方便掌握客人是否已經結帳等情況。

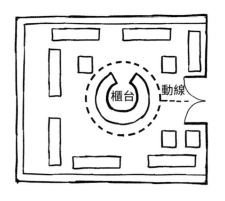

:: 櫃台位在中心區

此類型櫃台的功能不只是結帳，還必須做其他服務，也就是所有客人離櫃台都是最近的距離，櫃台人員也通常不只一人，帶有比較高的服務性質。

設計師必須先掌握這樣的思考架構：先想清楚，再開始解決眼前的問題，這才是「設計」。

找到客群，
再來規畫空間分配

設計師所謂「考慮印象」就是考慮外部環境和內部環境，以及在我們主導底下，來使用的人對這裡的印象：這些人是什麼人？他們的年齡層分布為何？他們需要什麼東西？哪些區域要大、哪些要小？

我主張顛覆傳統，先分析建物本身，初步評估所有可執行的空間與格局，並同時設定未來客群，例如一門一戶的民宿可鎖定一家人、一群朋友，所以內部空間設成 2 個房間、3 張床位的 2+1 房的概念。這種設定以國內旅遊大約是落在 20 至 30 歲之間，他們會想體驗什麼？在調查時，就要想機能是否適合設定客群，並在這個前提下，還有多餘空間創造活動，在整體設計中落實差異化。

面積對空間設計文化有影響嗎？當然有，星巴克面積再大，廁所永遠只有小小的一間，而且在店內最偏遠的區塊，所以總是有人在排隊，這是因為星巴克希望：不是我的客人不要進來打擾，所以廁所模式就

是偏向靜態，藉由這個動作，星巴克的店內環境也因此偏向靜態。

區域的面積

要把大部分面積留給客人嗎？工作區和用餐區的比例應該多少？必須看業主在他的銷售操作模式下，需不需要維持傳統的空間比例，以前是盡量多排兩桌以增加收入，但現在的經濟模式下，外賣、外送、外帶越來越普遍，桌數也就不等於收入了。

:: 傳統商業機能比例計算

以往的商業模式侷限於現場實作並產生消費行為，所以廚房操作區要多大？產品儲藏室要放得下各種尺寸的服飾嗎？在傳統空間比例上是這樣分配的：

品種	客戶營業區	操作區	其他（含儲藏室）
餐廳	3~6	3~6	1
酒水業	4~6	2~4	2~4
鞋類 & 服飾	5~7	0~1	2~4
商業服務業（銀行）	3~6	3~4	1~3
汽修業	1~3	6~8	1~3

:: 網路世代商業機能比例計算

新型態線上營銷方式的空間機能更著重於不在店內消費的客戶，快遞、外送或是外帶經濟也成為壓低空間總量，節約成本的最好方式。

項目	客戶營業區	操作區	其他（含儲藏室）
新型態餐飲	0~2	5~9	1~3
其他到府服務業	0~2	1~2	6~9

POINT 15

定調 VI 或是遵循原有 VI

在架構空間模式的時候，就要開始構思主軸，第一個想到空間感，第二想到顏色認定，第三就是文化與材料的質感。

空間感，必須有「主」有「從」

空間感的塑造有主從關係，主空間是商業模式裡的主角，通常附屬空間是搭配在側，不過也有例外，重點是安排出韻律感，就像講故事般有起承轉合，這樣的空間才有生命。

通常主空間都比較龐大且高挑，附屬空間則較矮小且低沉，布局的方式是看設計師怎麼敘述這個空間的故事。例如一間民宿，走進一扇古樸木門之後，來到一道的壓縮感長廊，盡頭轉彎是個挑高的小中庭，接著進入溫馨的會客區，客廳旁圍繞著開放的迴廊及臥房空間，這就

是利用空間的縮放及主從所創造出來的格局，這其中的空間串連也顯示出主角與配角壓縮後產生的能量，累積、釋放空間產生爆發力。

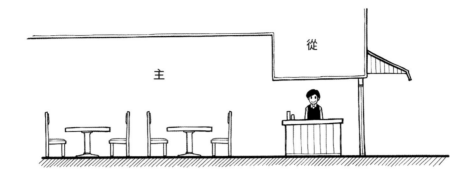

色調是 VI 視覺系統的重要環節

人是視覺的動物，除了造型之外，最重要的就是配色，什麼樣的顏色與色調來吸引客戶群，當然和前面的調查有關係，因為你已經調查清楚想吸引哪種客戶群，所以可以確定店鋪的質感與文化，就能帶出需要的色調。

例如重機俱樂部屬於機械工業、重工業的感覺，所以設計就會把強力的色彩、人類製造出來的金屬質感、粗糙重量感放進來，做出粗獷感。

① 喜好強烈差異化張力的個人 **→ 喜好對比性、豔麗色彩。**

② 喜好和諧色階的人 **→ 單色系或黑白色系的色調安排。**

顏色與材質都是具有辨識度的物品，會勾起消費慾望，溫暖的材質會引起食慾，冰冷的不鏽鋼會聯想的冷酷，皮革給人有質感、溫暖的感覺，設計者往往會想要創造反差性設計以博人眼球，但是千萬不能忽略消費者的感受，經營理念和裝修概念不連結，就注定會失敗。例如：

• 金屬、水泥、磚類→ 3C 科技類、手錶等精密工業

- 木質類→人類會直接接觸的，服裝、飲食

材質如果想改變，想要有反差感，必須經過一些手法，例如木質用碳化處理，也能銜接科技類產品。

材料能反應質感、創造價值

這裡不講風格，要講文化結合材料的方法。

環境連結？還是反向強調？材料到底要反應當地環境的文化？商品的文化？還是顛覆一般大眾思維的反差式質感？現在流行融合不同文化材料的方式就是在利用材質的時空差異化，創造亮點。

以川西建築為例，要怎麼混合？要靠材質、色調、軟裝，做中間的串聯。文青旅行喜歡的就是屬於原味質感的「小確幸」路線，空間質感會比較輕巧，著重空間內的小細節、小材質，編織出細膩卻又無壓力的樂活生活思維，這就是它的文化。材料更應該與當地環境文化結合，打造認同價值；有時在時空背景下會用舊時光的文化質感來讓人追憶，再現美好光景。

如果是選擇與當地完全反差的材料及文化特色來衝擊人群的印象，就必須做到在全新視覺效果下，呈現最具有自己語言的對話方式。常見方法是用新材料結合當地文化，或是將在地材料轉變成為非當地創作，都是想在人群印象中找到熟悉的認同感，再轉變成為新設計的思維，讓人群產生好奇感及話題性，這類創新方式比較溫和而具有時空背景，得到的接受度也會相對提高。

開 始 進 行

空 間 場 域

規 畫

CHA

PTER

動線與硬體設備

前言

{ preface }

客人動線、服務動線的流程是否順暢，就是一家店的「機能」。

每一家店的動線、流暢度，會打造出不同的風格。這裡要說的「風格」，和傳統定義不同，而是一種「空間文化的質感」，指的是我們創造出的場所，及利用場所打造出的視覺效果。再來才是講求載客率、翻台率等機能性的功能。

經由設計，創造適合商品使用的場所模式，能回饋在商品上取得加分。因為設計創造的不只是商品本身，還與周邊環境、軟性價值等結合為一的整體性，商品指的不只是咖啡一杯，指的是「品牌」，是記憶點，是可以在消費者腦海中留下印記的章節，讓受眾人群產生認同感，並會選擇持續性消費的整合商業包裝。

POINT 16

載客量＋翻台率： 對設計的重要性

從必備的空間面積配比推想

剛開業的設計師最容易碰到的項目之一就是餐廳，我們先來弄清楚各類小店需要的機能分配比例：

- 中餐廳：廚房30平方公尺可容4個工作人員＋辦公室＋營業座位區。

- 附加外燴的餐廳：上述條件之外，還要有做外燴的大鍋具區，因此廚房空間要更大。

- 輕食咖啡店或酒吧：廚房與吧臺可以降至20平方公尺，但與外場之間必須安排中介櫃台區，讓一個櫃台人員就可以服務送菜與外場，節省人力。

- 民宿餐飲：廚房面積可以分為住客自行使用與民宿主提供服務兩

種。住客自行使用的通常是簡便型，大約 2 至 4 平方公尺已經足夠；如果是民宿主服務的特色餐飲與文化活動，廚房大小可以 6 平方公尺起跳。

- 西式餐飲：廚房面積影響操作人員的數量，進而影響服務客戶的速度，通常西式餐廳的廚房面積不小於 30 平方公尺，占總面積 40% 至 50% 也很正常。

從建築場域情況分析

動線都是為滿足該商業空間的消費行為，不管是烹煮飲食，還是外帶、外賣的消費方式，都有一定操作流程，空間安排必須與之相吻合，才有意義。

:: 附加「外燴機能」的傳統一樓店面

如果目標客戶是年輕人和上班族，但那就必須打造具「外送項目」的現代餐廳，因此有必要結合「中央廚房機能」的概念（注：法律規範很嚴格，一般傳統門店不可能在現場設置真正的中央廚房），所以這個多功能廚房使用面積很可能就占了室內一半以上，以便服務餐廳用餐內與外燴活動，還要安排辦公室（人員辦公、訂貨單、財務運作使用）等。

這種廚房除了首要任務是滿足消費者的用餐功能之外，更講求廚房流程，包含進貨與送貨、出餐的程序，所以外燴餐飲與室內餐飲必須切分成兩個工作區塊，但進貨源倒是可以在同一個地方。

以台北的「F&F 輕食餐廳」為例，這家店一樓前有座加蓋的院子，從院子進到廚房還得上幾階階梯；加上還要經營外燴區，所以整家店 80 坪的空間，就有 40 多坪是廚房。首先我們在入口必經的台階上增加活動斜坡道，克服空間障礙，臨窗的狹長空間改建成吧檯，並選用小方

桌方式,讓組客數不會因為大桌而浪費,大門內的台階區也巧妙的變成沙發區的一部分,吸引過路客的眼球。送貨、進貨就改成從後面消防通道進來,直達外燴烹飪區;前方用餐客戶就放在前區,並在階梯處設置活動斜坡增加便利性。

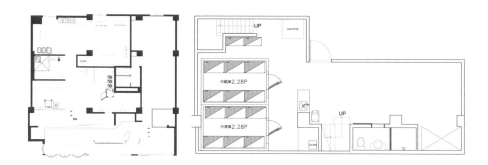

內外場的中介角色是櫃台與水吧,櫃台人員負責送餐及簡易水吧服務,水吧區還有玻璃罩的加熱燈區,是讓客人可以挑選的輕食菜品區,因為健康輕食不需要太複雜的處理程序,盡量保持食材的模樣。烹煮方式簡化並有多項已製作的熱食可直接裝盤上菜。客人用餐流程自助化,設計一條龍點餐＋飲料自取,用餐區增加嵌入式餐具台及餐盤回收台,降低必須的服務強度,也增加客戶用餐的自由度。

這些都是出自節省人力動線的考量,維持外場 1 個、內場 1 個、水吧 1 個。

我碰過一個想開酒吧的客戶,希望店裡面也兼做四川菜。該店面積為 200 平方公尺,夾層 100 平方公尺,但中餐廚房光熱炒區就要占 20 平方公尺,這時就要考量廚房面積與來客數的比例,舉例來說,30 平方公尺的廚房是無法供給 100 位客人吃飯的,只會讓廚房聲響與油煙打擾到客人;但相反的,做得快能翻三輪。因此必須挑項目做,如快速的半成品、選擇少、現點現做的套餐式。

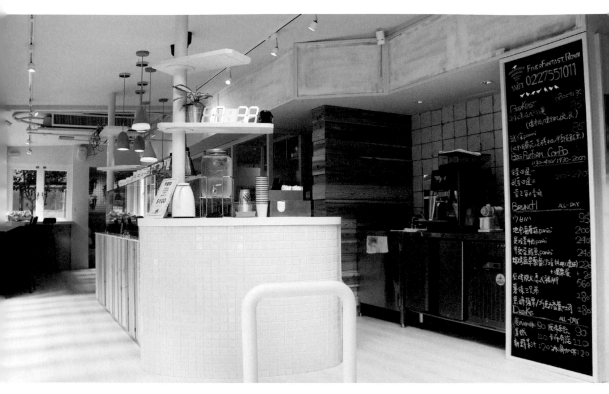

101

∷　面積不大的「多層樓」建築形式

該將廚房設在多層樓的建築哪一層樓？放在一樓送貨最快速，但是會占用到門店面積；放在樓上的動線就會經過菜梯，湯湯水水成為最大的考驗。純自助式的餐廳也一樣，客人投幣後等服務員帶位、送菜，這種模式就沒有櫃台；多層樓建築的餐點也是由菜梯送下來，經過準備室，然後由外場人員送菜。

①　菜梯位置選擇：絕不能放在廚房中間，而是廚房的邊緣地帶。因為菜梯不只要送餐，還要運送貨物，而運送貨物不應該經由廚房到儲藏室，以免碰上廚房忙碌的作業時間，所以應該介於廚房與儲藏室的中界點。菜梯的速度與位置是重點，從接單到煮麵、備湯與托盤，最後送上菜梯，要花多時間才能讓客人吃到一碗麵？都要一一考量，只有廚房流程對了，出餐速度才會快，翻桌率也才會高。

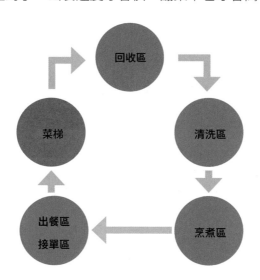

②　收拾餐具推車：每層樓都要有收餐具的推車，先用推車做第一次的整理，累積到一定量再往上送，不要收一個送一個，而且推車可以自由在樓層中移動，大量精簡使用菜梯的時間，尤其是在高峰期。但最好不要用菜梯做餐具回收，

因為吃的和收的動作必須要分開；且就算菜梯分層，還是會造就菜梯速度緩慢，而且在熱門時段的收碗盤，只會分散服務人力。

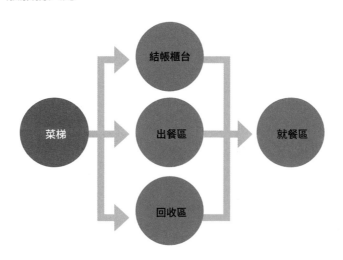

曾經設計過一家拉麵店，店面整棟樓共三層，廚房最後決定放在三樓，這就是最大考驗，為什麼不放在樓下呢？是因為業主認為要把最好的門面呈現給客戶。真正的問題在送菜，菜梯速度並沒有想像中的快，而客流量的速度也不規律，所以上菜節奏非常重要，在每一層的傳菜區的空間服務人員，要隨時待命不能讓菜梯停頓下來等人，這樣的先天條件設計下，讓業主發想出自助化點菜及服務流程，以他創新的思維成功吸引大眾目光。

提醒設計師，每一層樓都要有小的清洗區，準備室的功能在於收進來的菜、碗盤、打掃清洗動作，這樣就大幅減少人力開銷，高峰時間只需要 2 個人，離峰時間只需要 1 個人，提供給小規模店鋪的老闆思考。

欣賞也是動線的一環

店裡的空間格局要打造成靜態還是動態空間？靜態空間讓客人安安靜靜用餐、聊天，動態空間則可以舉辦各類型聚會。所以店的全景是要一眼望穿還是稍微隱藏，就會決定動線的設計方式。

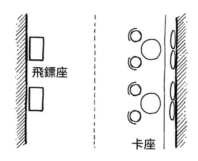

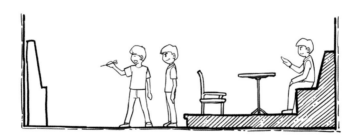

動態活動成為座位區客戶的風景，可以一邊喝飲料、一面看其他客人射飛鏢。

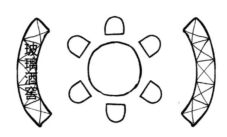

靜態展示成為背景，
誘發客戶產生欣賞及好奇經由心理暗示引導想喝酒的心理慾望。

POINT 17

規畫

隔絕空間手法的
差異性

在談這個 POINT 之前，我知道有很多人認為，「商店裡一眼被看穿，商品就賣不出去了。」

但首先我們要搞清楚，一眼看穿不代表銷售問題，只代表店的質感也能馬上看穿，所以整家店的風格與溫度，及第一眼的視覺感就非常重要，讓客人看完店面後還願意進來待著。這也是為什麼路易莎咖啡、CAMA 咖啡一開始創店時，店都非常小，卻還是能擠進很多人的原因。

溫度與質感是首要任務

溫度與質感包含顏色、光線強度、空間質感，與店所呈現出來的氛圍等。

面積小的店面，設計師可以輕易控制溫度與質感；但面積比較大的店

面要考慮的事就很多了，會不會產生空洞感？溫度夠不夠？所謂溫度不見得是堆滿滿裝飾的豐富性，而是不要有冷場的感覺，假設我們面對的是 100 坪的大空間，鋼筋水泥、結構裸露的工業風，和選擇以傳統木作桁架做的天花板，就會帶進不同的光線，所呈現出來的溫度也就不同了。

門面也是場景的一部分

外在環境也會決定設計師能提供的經濟模式。有固定人潮不等於有生意，不管過往的是哪種客人，都要找出吸引他們停留、願意走進來消費的原因。必須順著客戶的情況走：他要不要停下來？他當時的狀態是什麼？因為產生消費的時間點，不等於會產生消費行為。

曾經經手過一個案子，業主想將位於巷子內的老房子轉為餐廳，舊房子建築讓客人推開店門進到室內的第一個場景很重要，而這家餐廳的精髓就是「崇尚自然的餐飲空間」，由於這種房子的一樓住宅通常有庭院，因此可以善加利用，打造出半戶外的空間。我們將這塊空間設定為低矮卡座而不是一般的桌椅，配上矮茶几，自然營造出在陽光灑落下，浪漫喝茶的氛圍。

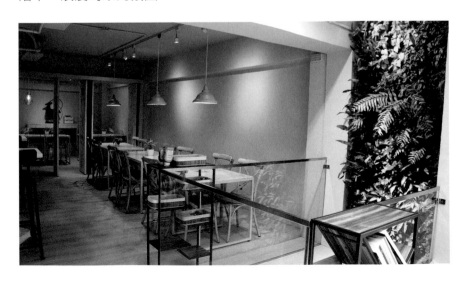

因為老牆面極富質感，所以我們留下原始磚面，重新刷上白漆，旁邊剛好有一個供地下室採光的狹小天井，利用天井側牆做植生牆，用自然植物披覆，光線貫通，又與卡坐沙發區接合，利用卡座高度再建一層樓梯，面積很小，卻營造很好的景深，既是「門面」，也是一種場景，成為很多客人最喜歡選擇的區域，整體設計明顯能提升餐廳的溫度與質感，利用客人帶客人，吸引我們要的族群前來。

與戶外的隔絕方式

可以分為「有隔絕」、「無隔絕」和「曖昧的隔絕」。

∷　有隔絕

通常價位也會比較高，會鎖定的就是想「坐下來」喝咖啡、享用餐點的客人。所以相對來說，面對目的型的客人，大部分商店都是採取隔絕型。

∷　無隔絕

這種店面和街邊騎樓沒有隔閡，走進或走出不會有大的壓力感，讓人心理上就容易走進來；這也是快速經濟模式，容易買、很快走；如果

有門還要進來排隊等，速度會變慢。

有名的 CAMA 就是這種觀念下的產物，當然旁邊還有小椅子，提供等一下的機會選擇。缺點是空調的耗損率比較高，沒有涼快的座位空間，還有其他外帶店、紀念品店都是這類型，來的客人中有不少非目的型客人。

:: **曖昧的隔絕**

環境情況複雜，入口超過一個以上，有一半內凹後退空間，為了讓主動線往主店門走去，偏偏當時又設計以花台植物擋住，但是路邊的距離又遠到看不到商品，只有目的客會走進來，非目的性客人根本不會靠近，在品牌愈來與多可取代的新時代中，造成很難產生新生代客人。

POINT 18

讓品牌設計
深入店鋪

以招牌或 LOGO 當主角

在現代品牌，LOGO 常結合空間設計以完整呈現。一般人在辨識一家店的品牌時，最常有的動作就是找尋招牌或是裝潢上的 LOGO，這是最直接的方式，所以在設計招牌或 LOGO 的呈現就很重要，要有質感、不俗氣，並醒目的與企業文化連結。我在幫 LA NEW 設計旗艦體驗店時，就用全新元素重新詮釋大家都很熟悉的 LOGO 概念，讓這個商品更加貼近人的溫度。

找出獨特的材料與元素

材料運用方式的特殊手法，可以讓人對品牌有進一步的印象，像是這幾年興起於中國的餐飲品牌—「桃園眷村」，就以實木框窗搭配雕花

玻璃與小白磚馬賽克，成為空間材料的主軸，再加上木方桌結合簡約實木凳的用餐家具元素，也創造出台灣眷村空間文化印象的餐飲，讓消費者因為這個場所，對這個品牌產生連結感，打出知名度。

由此可知，商鋪中的空間特質也可以延伸為品牌記憶點，巧妙運用空間特質、材料與色系，就能打造出屬於這間店的既定印象。

安排出極具特色的空間

有時因為行銷考量的設計布局方式，也會創造讓人產生記憶點的品牌畫面，「海底撈」這個以服務取勝的火鍋品牌，就創造了一個豪華專屬的等待區，讓消費者日後去別家店排隊時，也忍不住會想到它。

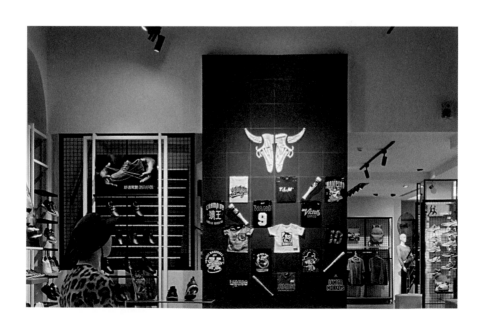

POINT 19

吸引原本不屬於
你的客人

外觀設計的最重要任務就是？吸引客人進來。空間動線應該是一層一層吸引人，每一步都經過經心安排，往內都有樂趣點，讓消費者認同你的品牌，也認為你開始創新，而不只是故守陳規。

基本上有兩種模式：一是令人印象深刻的外觀，例如奧迪汽車 4S 店，外觀的金屬橫向格柵加上金屬網全面覆蓋，讓人不用看到招牌或標誌就能猜到奧迪品牌；另一種是直接呈現內部景況，例如把能引發消費者的活動感和興趣點，放在最前端，讓更多人看到。很多小型咖啡館即使前端店面不寬，也會將操作咖啡的工作檯放在最前面，讓經過的路人與櫥窗裡的咖啡師有不經意的互動。

門到底要選哪一種？這要依落點位置決定，是一般街區？還是快速經濟商圈的區塊內？開啟式是和客戶最直接的互動，有門就是一個關卡，

第一要件是，門要小心處理，這是一種界線，千萬不要讓行人匆匆走過，完全沒注意到。

單面視角

當視角是單面門面如何吸引客人？要以商品還是利用櫥窗效果來吸引？

首先，傳統設計「把門後退」的做法不一定有用，反倒是「會動」的東西最能吸引人，再來要注意玻璃門面大反光的情況，會造成裡面什麼也看不清楚。

接著是視野縱深，人的視野範圍縱深最長不會超過 20 公尺，商品呈現最理想在 15 公尺之內，15 公尺之後就會漸漸被忽略，像是 CAMA 的視角很大，但對深度是有規範的，櫃台離門口會有一定的距離，即使店面再狹長，都會截掉。

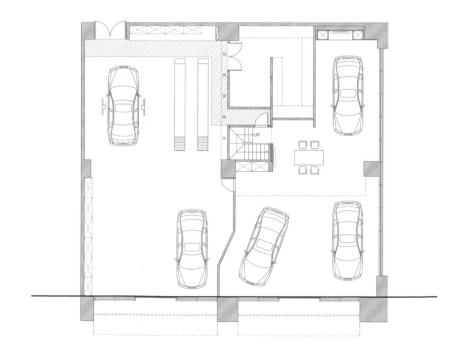

- 視角模式在什麼地方？→明顯的、對外面來說最容易曝光的視角。

- 吸引人的東西放前面，是蛋糕點還是咖啡店？→看你把什麼東西放前面。

- 吧檯座落位置？→看窗外風景還是給路過的人當風景看。

- 引起五感，除了眼睛看到外，還能如何讓人有感受→鼻子聞到香味（常見於點心店）、耳朵聽到聲音（常見於服飾業）；味覺及觸覺在吸引客流的方式中較困難表現在空間設計裡，通常是商品的體驗居多，像是試吃產品或是化妝產品體驗之類。

弧形視角

這種視角會讓展開面變更大。品牌等級與場域設計質感的關係，可以透過櫥窗與擺放方式呈現，如果將門面的玻璃窗面改成大弧面，雖然浪費一點空間給戶外，原本直線距離是 50 公尺的單面窗，以弧線變成扇形面，面的長度更長了，也就是消費者從門外看到的角度更多的、更寬的，當視角就改變了，內部陳設方式就會跟著大改變。

例如汽車陳設，就可以後面相連、前方拉開，視野格局就不同了，打破一直線的思想模式。我設計奧迪汽車 4S 展示店時，就是以這種想法提案，開啟持續幾年的合作關係。

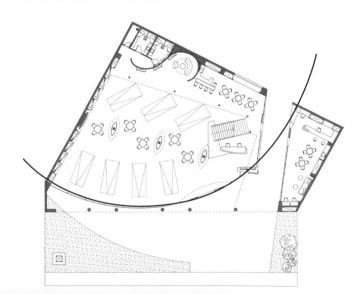

LOGO 的位置

先改變 LOGO 一定要放在櫃台正後方這種定性思維模式。

品牌 LOGO 在空間中的體現方式很多，展現的方式也有不同，當空間質感呈現科技感，利用玻璃和 LED、色塊，強化空間中的亮點，最後強調燈光的顏色；如果是強調工藝產品的 LOGO，更應該以空間雕塑的觀念來塑造，呈現工藝藝術的水準，例如鞋業，所有製鞋的工具與材料都是可以利用的。當然 LOGO 放置的地方可以是前面可以是後面，當作視覺之一、也是供人拍照打卡的好景點，當初 LA NEW 的設計案就是想經由顛覆 LOGO 的方式打破固化品牌、形象的僵局。設計不只在硬體上，還有各方面的協調搭配很重要，包括商品擺設亂七八糟，對這個商業模式就沒有意義。

設計師不是萬能，要搭配專業群體，櫥窗設計及商品系列專業、廣告行銷人員，都是讓商品展示到味的重要推手，品牌創造的是裝修價值與生活體驗價值，所以執行生活體驗也很重要。

門口對 LOGO 的影響

現在的品牌視覺企業形象的時候，就不能只看 LOGO，前面我們說到要看 VIS（見 P90、P106）。現在很多店面除了設置 LOGO 時，還會再帶一句形容詞，這形容詞通常才是吸引新消費者上門的主因，例如，於記麵館——最道地的江浙口味，就能引起食慾，所以這形容詞就是產生畫面感的重要原因，以及辨識自身品牌的重要象徵。

門面設計對過往行人來說，必須有引導觀念，應該考慮客戶從遠方走來、中距離、近距離的心態感受和暗示，立招（遠距離）、橫招（中距離，有形容詞）、有照片的看板（近距離），才是最好的引導方式。

POINT 20

在預算內
完成設計

不論預算低與高，設計者的核心價值不應改變。

合理的材料搭配

核心價值源頭來自平面布局，好的平面布局可以造就空間新生命，但針對預算有限的案件時，設計者必須以使用功能及核心布局為主，竅門就在空間功能的整合能力。一旦功能整合，空間就能簡化並合併，預算自然精簡，如果設計案的預算充足，就能在布局上再將空間功能細化，並分割、創造更細膩的品質。

材料的使用首重手法，在設計者心中應該把合理的材料搭配作為首要思維，「沒有不能用的材料，只有不能搭配的材料」，便宜合適的材料組合也能創造新的視覺價值，預算有限的設計，暗喻的是考驗設計

師能力；當然預算充足的時候，昂貴的造型與材料就能為空間很直接的加分；不過，材料運用失當，也會發生空間扣分的結果。

拆與不拆之間

通常我們接手商業空間設計案時，該建物多會留有原始裝潢，大家會做的事就是拆除，這是很不可取的思維。有時我們碰到的原始裝修可能具有一定的年代見證價值，或是有些內在傢俱、燈具、或是一些雜物中會找到具有人文特色的軌跡，設計師應該抱持著社會責任與人文價值守護的角色。如果設計師能融合原有空間，在可留存的部分或是物件加以改造。常常能創造具有空間雕塑或是人文關懷的佳作，也能在預算及環保上再加分，是一個非常好的選項。

當然我們也會碰到原本舊的裝修沒有任何養分可以吸取的狀態。這時要如何節省預算呢？善用軟裝擺飾的手法，及創造另類的場景方式也能造就出非常有特色的設計，比如說要開一家麵店，當然可以用正規手法作出廚房及營業空間等空間。但是也許一個靈光一閃，找尋一個活動扁擔，或是古早推車來料理麵食，可能更讓自己的商業模式多一份價值，相對的也能大幅降低成本。

POINT 21

店鋪與
週遭環境的配合

開門做生意前，就會先開始和周圍鄰里產生互動，或打造附近環境的協調性。在這樣的前提下，雙方能有質感的相處就格外重要。

如果當地環境，因為業主的這家店而帶來空氣不好、溫度不好、濕度不好、聲音太吵等問題，附近鄰居一定會打造出排斥這家店的環境。站在設計師的角度，應該考慮的是：

• 業主開的這家店，會對週遭環境帶來怎樣的影響？

• 附近的天然環境有辦法幫設計加分嗎？如有可以借景或營造氛圍的公共景觀。

• 如果店的先天環境實在不佳、或地處偏遠，該如何自己創造出景觀，打造柳暗花明後的那一村？

與鄰里的關係

開門做生意前，請先：

:: 設定營業性質

裝修前絕對要和週遭鄰居打好關係，以避免周遭居民反感並引發消費阻力。

例如想在咖啡店旁邊開一間燒烤店，傳出來的烤肉味不會影響咖啡店的烘焙香嗎？或是在住宅區內開一間居酒屋，要怎麼保證晚上的尖峰時期，不會影響當地居民？又或者看上一間生意很好的書店，想利用它的人潮在旁邊開間酒吧，適合嗎？這樣會吸收到它的客人，還是趕走它已建立的客群？

這些都是開店前踩點要想清楚的事，若是店址已不可更改，就代表設計師要用設計，調整原有商業空間的既定印象，改變消費者的消費行為。

:: 利用借景重新設計

如果在公園旁開一家餐廳，可不可以將設計融入，讓公園和餐廳互相結合，來公園散步的人走著走著就走進餐廳呢？

這當然是可行的想法。例如將餐廳性質設定為半外帶模式，客人手持能帶出去的托盤，在公園裡野餐、聊天；或是在公園運動的人，累了自然就能進來吃點東西。這種環境可以考慮在室內外之間打造一個過度轉換區，讓公園延伸為餐廳的一部分，也讓餐廳有天然的戶外空間。

∷　迎合空間環境

公車站旁邊開一間咖啡店，可想而知的是要鎖定通勤人潮。這種店不只能用味道吸引客人，設計師更應該迎合這獨特空間環境，例如觀察出人最多的時間，改變營業模式，增設可以快速外帶的點心，或是建議業主，讓服務人員走出店外直接幫忙點單，再送去公車站給客人；或是咖啡店自己就提供小座位給等公車的人，提供檯子也可以讓等車的人放咖啡，既為客人著想，也輕易讓店面看起來總是有人潮。

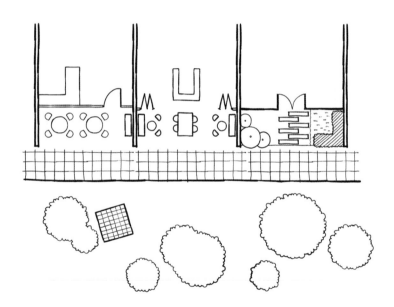

（1）小借景，座位是有區分的，適合需要吸菸區的店
（2）店面與公園場景完全連接，聲量會比較吵
（3）延伸借景的模式，店內也會比較安靜

設計師應隨時與你的業主進行下列對話，確保彼此認知相同：

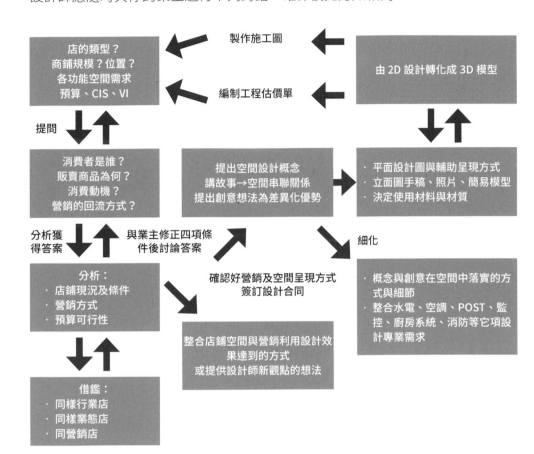

POINT 22

規畫

保留店面／品牌擴充的彈性

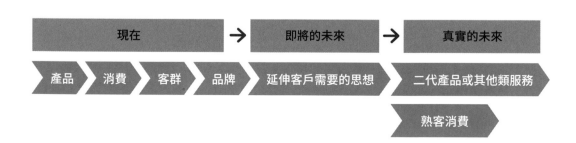

| 現在 | → | 即將的未來 | → | 真實的未來 |

| 產品 | 消費 | 客群 | 品牌 | 延伸客戶需要的思想 | 二代產品或其他類服務 |

熟客消費

這個 POINT 要談的是，如何在場域設計內，包含對未來變化的彈性考量？

設計師在一開始規畫時，就要有現在（短期）、即將的未來（中期）及真實的未來（長期）的設計想法。除了對空間創造現有的存在價值之外，創造可能性和未來價值，讓店面規模與操作模式更符合投資者（加盟者）的未來期望，也是設計師的重大任務之一。

店面擴充三階段

想要為未來打算，有三個絕對不能省錢的主角：

- 門面：商品櫥窗、明顯有代表性的招牌、吸引人的入口意象設計、有代表性的外觀設計重於內裝。

- 吧檯：包括收銀台、酒吧、咖啡吧。

- 最吸引人的特點：讓消費者有印象的主題設計、有活動感的空間設計。

業主有可能宥於金錢因素，初期預算不多，而無法一次達成既定的未來目標，只能先打造最簡單的經營模式，但不表示他不想擁有未來改變的可能性。例如，咖啡店必須先想最重要的主角，預算不夠打造的其他環境，暫時用活動家具來呈現，但是一定要做到「動線流暢與吸引人的模式」。第二階段再來調整桌椅和局部空間的展示方式，例如預留的手作活動區塊待客源成熟後想發展時，就可以撤掉活動家具，增加更多商業行為。

第三階段為擴展空間、往外延伸感。店面經營久後，常客也會看膩，如何在已經成形的風格情況下，增加一點改變，打造出令人耳目一新的氛圍？最省錢、有效率的方法就是在門面上做出改變，或是改變室內家具擺放模式。甚至現在的營業模式屬於室內，未來活動可能要改成半戶外，所以門面一開始打造不要太封閉死板，才有足夠的靈活性可以改變。

增加未來的可能性

以前設計商業空間時，可以只想如何讓業主販賣他要販賣的商品？這個空間能達到什麼效益？或是這個商品能滿足消費者多久？如何擴展店面？基本上，所有設計師想的都差不多是這些，因此對消費者來說，

每家店的差異性都不大，沒什麼選擇性。

但現在，資訊流通迅速，加上網路商店的競爭，消費者在太多選擇的情況下，反而減少消費欲望，常常去實體店面都只逛不買，所以現在的設計師還要多思考一件事：如何讓客人產生消費欲？ IKEA 就是一個成功的例子，儘管進去前沒有消費的意思，只是想走走、逛逛，還是會被它無所不在的小商品和食物所吸引，出來時手上多了些零碎的商品或零食。

設計師在打造商業空間時，短期自然以吸引消費者進來為考量，但滿足這點之後，就要建立起一個消費群體會願意「停留」的環境，例如能讓大家坐臥聊天的包圍感，所以空間的彈性很重要。舉例來說，要變化空間模式，可能是懶骨頭、鋪大地毯，大家都坐在上面，後端才是桌椅，既是一個有親近感、能分享的空間，也可以是個適合久坐，談生意的場所。

耗材的使用與保養

設計師應該要能提供後續可以擴張的服務，如軟裝的調整搭配設計，易磨損區塊材料的變化與更新等。不只是客人活動的地方造成損壞，員工使用最多的區域，包括員工等待服務的區域或後廚通道、商品收納室，也必須採用耐用或易於更換的材質。

- 櫃台：台面材質及轉角收邊材質、踢腳板、地板。吧檯內和吧檯外的材料可以選擇不同的材料，吧檯內要有耐水的能力，吧檯外可以美觀。

- 主要走道、人群駐足的地方：走道、地板、牆面。走過去會碰觸（撞）的牆角、邊角等造就的磨損，尤其是撞擊，要用堅固的、或是撞擊後看起來不奇怪的材料，例如踢腳用實木去收，撞擊後的痕跡呈現出自然的效果，磁磚或金屬材質更耐用。

- 家具耐用度設定：三年後一定要換。如沙發就是耗損率很高的家具，但初期希望造就客人很多的印象，會希望客人坐久一點，所以是必要家具，但不是主力家具。

工裝施工時的叮嚀

CHA

PTER

丈量及放樣

現場丈量是所有設計案的最重要基礎。不但要對現場狀狀況確實以數字尺寸及照片方式作完整紀錄。更重要的是對於現場的特殊條件，比如鄰近周遭的條件認定，或發掘設計地點的各種隱患。像是有沒有漏水情況。原本設施有沒有故障，或是應不應該更換等疑慮。再來是建築本身有沒有結構安全、消防安全等問題。

設計過後施工前，第一要點是針對設計成果的尺寸現場放樣。有些案件適合拆除前放樣；有些案子礙於現場情況，原本不需要或是設計成果與原本室內狀態差異太大，會採取拆除前放樣，及拆除後的建物施工放樣。

放樣的基本要領並不是一味將圖面尺寸置入現場，而是能察覺現場與設計上的差異，並進行協調及調整。

保障工程及拆除工程

保障工程的施工內容，包含搭建現場圍籬，現場需保留原有設備或是裝修的保護覆蓋，現場臨時用水、用電，施工時燈具的架設以及現場施工過程，尤其針對勞工安全作業爬高施作時需搭建的鷹架。還有一個重點，就是現場消防安全的消防滅火器的置放及點位圖，消防滅火器的設置要領，除了放置在工地內方便拿取位置外，更重要的是針對具有危險的工程，像是鐵件燒焊或是強電箱等位置旁。另外逃生口或是對外通道及大門門口都該予以設置。

拆除工程要格外注意三點：

第一、拆除人員的作業安全。勞工安全永遠是最重要的，拆除過程施工人員的安全帽、施工工手套、施工工腰帶及反光背心，都是能在危險發生前，或是危險來臨時救人一命的關鍵角色。

第二、拆除過程的擾鄰及公共環境汙染的防治。環保意識抬頭，拆除

造就的粉塵及味道都會讓環境受影響，必須隔離，而拆除廢棄物的合法清運，更是對環境負責任的施工方應該做到的標準。

第三、拆除前觀察有無建築結構隱患問題。千萬不能拆打梁柱，樓板及鋼筋混凝土牆必須經結構認證後，才能依照政府單位規範要求通過後施作；如果發現原有結構因前一任施工造成問題，也應該盡快告知業主方並安排結構補強。

水電工程

水電分為進排、強電及弱電三部分。

進排水注意的事項就是千萬別漏水，所有管線的壓接及安排要合理，針對會結露的部分要做好個別確保，排水管線橫向管線注意下水水斜度是否足夠。

強電部分要注意的就是防止漏電及短路過熱而有火災隱患。所有電線必須是承載容量的 70% 為使用容量，不可過高負載；所有線路必須套管及出線盒，避免電線過熱引發火焰下的阻燃作用。

弱電部分看似最簡單，但是針對線路部分也必須遵照一般電線的施工要則方式。還要注意做好維修節點的設置，以免衍生線路故障無法維修更換等問題。

泥作工程

一般工裝泥作就是貼磁磚以及建磚牆。施工要領就不闡述,但是要特別提到應該做到的防水項目。現在建築大部分都有防震結構,地震來時的晃動非常大,針對需作到防水工程的區塊,必須特別強化牆與地的交界處,另外建牆及地板填高部分,也要注意樓板乘載有無隱憂問題。

輕質隔間及天花工程

這項工程算是商業空間的施工重點項目,它能清楚的劃分及界定空間設計,天花板部分更是很多其他工程設定高度的依據。要注意補強輕質結構對於重物掛設的強度,避免時間久後有重物墜落問題。輕質牆表面材又分為石膏板、矽酸鈣板、水泥板三類,通常石膏板及矽酸鈣板用於一般室內。板材接縫處要確實留有足夠貼縫空間避免表面塗料龜裂,水泥板通常用於會碰觸到水的環境或是戶外空間。當然水泥板的膨脹係數大,更要做好伸縮縫的預留。

鐵製及結構工程

這項目工種的燒焊方式,要求以及結構支撐材料斷面尺寸,但這並非

我要提醒的最重要事項，而是要強調，工地現場的鐵製工程施工是火災發生的高危險項目。

工地火災多為菸蒂或是鐵工燒焊噴濺火花所致，所以鐵製工程現場最重要的就是消防安全防護及預防。淨空燒焊區的可燃物或是做阻燃阻隔、滅火器隨侍在側都是必須的；鐵製或結構工程上，另外要注意的第二項就是施工人員的安全防護及維安預防，通常這些材料都是非常重並帶有利刃，運輸上的工具及防護手套都是不能缺少的。

建築外觀工程

施工人員在離地面 1.5 公尺以上作業時就被認定為高空作業。

作業安全防護也是不可少的。建築外觀工程除了考慮建材在設計上呈現出來的美觀度外，更要考慮抗雨、抗曬、抗風的材料。通常外觀材料因面對環境冷熱溫差比較大，膨脹收縮幅度相對也高，我們會將大面積材料做適當分割，以避免因過大而變形。而分割縫隙中最常使用的就是矽膠，但是外觀用矽膠並非供室內使用，要選擇外牆專用的填縫膠才能確保耐久性。

石材工程

石材工程通常講的是天然石材，分為地面材、立面材及造型材三種使用方式，材料可分為大理石類與花崗石兩大區別。

大理石有紋理但硬度相對低，容易斷裂並且易受酸鹼侵蝕，花崗石多

為點狀或片狀晶體紋路，較為堅硬且比較抗生活中的酸鹼物質。所以商業空間除了要展現大理石紋路的美感時會使用外，通常強磨損區比較會選擇花崗石作為材料。而現在人造石科技進步，除了一般素色的可麗耐材質之外，其實還有很多模仿自然大理石紋路的材料出現，加上表面可以做一層鍍膜方式，造就模仿粗糙面耐磨石材的效果。另外人造石英石更是硬度足夠，是適合商業空間強度使用的好材料。

鋁窗及帷幕工程

對於視覺穿透性、戶外隔斷及門窗來說，必須謹慎考慮建築物理效應，通常室內空間對人的使用來說，溫度、濕度、進光量是最重要的。門窗扮演著調節室內外溫濕度及透光性的重要角色，但如果鋁窗框料氣密性設計不好，或是玻璃使用不當就會產生問題。室內區塊容易受強光照射的戶外隔斷區塊，低輻射玻璃或是玻璃隔熱膜就是最好的解決方案；而針對需要強化噪音，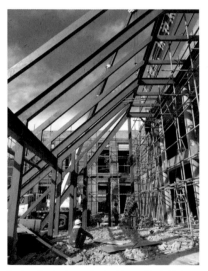或是避免室內外溫度的干擾時，雙層抽真空玻璃也是必須使用的材料。

木作工程

木作工程在現階段施工項目中扮演的角色，已慢慢被其他工廠製作的工程總類取代，但是面對極富有造型的硬裝效果時，還是需要它的百變能力。但是材料上的使用，要注意防止自燃或是助燃，才能確保公共空間消防安全的執行。

油漆工程

環保意識抬頭，低甲醛含量的噴塗材料，以及環保乳膠漆塗料是現在油漆使用項目上的主流材料；但是通常一開始的打膠黏網，及批土磨平過程，才是油漆工程上最複雜的環節。現在天花板喜歡使用間接燈具，讓油漆平整度備受考驗，所以在這也要特別提到，針對各種面板材料上，確實預留打膠的伸縮縫，就是格外要注意的事。

燈具工程

用電量一直是商業空間常常在計算的數字，擔心用電量過高而產生跳閘的窘境，現在因為全面使用 LED 燈具，大幅下降用電量的困擾。但是 LED 燈具使用的是直流電，所以從交流電轉變為直流電的變壓器，就會在轉換過程中產生高溫問題。變壓器的擺放位置，重點在考慮散熱的可能性，以及更換的方便性。

另外，燈光設計是一項非常重要的學問。好的燈光效果能為展示品加分。一般我會使用混光方式來造就偏向 4,000 K 色溫，以期展現沒有色差的效果。但是如果需要加強氛圍感受時，3,000 K 黃光甚至 1,800 K 的橘光都是可使用的光色；不過，有些商品必須用特定色溫才能呈現出來，例如鑽石因為需要太陽光色含全色系，要用光線照射才能呈現七彩折射效果，所以 5,000 至 5,500 K 的白光是唯一可用的光色，而黃金因為需要呈現黃澄澄的純度感，3,300 K 的黃光也可以為商品加分。

訂製傢俱及設備工程

訂製傢俱及設備安裝都有一個共同點，就是必須跟現場其他工程項目結合，倚靠圖面來作為結合尺寸的依據。不過依照經驗。這些項目進入到工地現場時，都很容易有尺寸錯誤、需要修改等問題。但是商業空間裝修工程有時給予的時間是非常緊迫的，像是大賣場或是百貨商場的裝修時間，有可能只有一個晚上，如何確保尺寸不出錯？就必須倚靠設計師自身對現場尺寸的了解後，勤跑訂製工廠，去做初胚尺寸再丈量，以確認工作。

地板工程

地板指的是木地板及塑膠地板兩大類。現在室內為了耐磨考量，比較常使用木地板中的耐磨複合地板，但是別以為耐磨地板在商業空間就

完全沒有磨損問題，有時耐磨地板在使用頻繁的空間中，可能半年就會破損，或是有表面磨平的狀態。

所以，如果真的要用耐磨地板，必須先把「未來易更換」放入設計思維裡。現在的塑膠地板仿製木地板紋路，或是石材紋路的效果已經非常高分了，價位也比耐磨地板便宜一半以上，就算磨損，也是非常容易做局部更換的材料，只有踩踏感沒法仿效。

怎麼使用就成為設計師的學問，混搭耐磨地板及塑膠地板也不失為好的解決方式。

（圖片提供：常谷設計）

壁紙及窗簾工程

壁紙是比乳膠漆更快的裝修表面修飾材料，通常在工期非常短的案場會全面使用，以縮短工期，但是最怕出現的情況是，貼好壁紙後再安裝燈具時發現牆面不平整，所以這裡建議一個小祕訣，先安裝燈具再貼壁紙，這樣在打磨牆面時會更看清楚平整度。雖然燈具會造就灰塵問題，但是經由必要的防護就可以解決，總不能讓工人拿著一盞燈一面照牆壁、一面拿砂紙打磨吧！

窗簾在商業空間多屬於功能性要求，不過跟壁紙有一個共通點要注意，使用含防焰標章的材質，以維護公共安全。

玻璃工程

電影裡行人撞破太乾淨的玻璃而跌入室內這種事，真的會發生在現實世界中，我們身為設計者，在做規畫設計時也應該避免；除了在玻璃上做文章外，設置不會產生錯覺的格局也是一種好的手法。

玻璃使用本身對固定方式有很多細節要求，不能一味倚靠矽膠方式。很多玻璃介面設計的手法，還是需要有骨架的緊靠或是部分插入硬裝結構中才是上策，玻璃工程中打矽膠是裝修工程裡將細節收尾的最常使用方式，好的打膠工藝能修飾裝修上因不同物件而交接不平整的問題。

空調工程

空調不要吹人、空調不要吹人、空調不要吹人，因為很重要所以說三次。

另一個很重要的是，避免空調吹玻璃隔間造成玻璃不必要的起霧或是結露；再來是考量室內空調機的整體循環效果，避免不必要的能源浪費；還有就是最讓人害怕的出風口滴水問題，出風口要避免外部空氣進入，跟吹出來的空調風對撞的機會，所以設計位置很重要。

五金及雜項工程

商空場地物件使用強度是一般家裝的 5 至 10 倍，活動關節或是常常觸摸的地方很快就磨損，所以在材料的選擇、使用的必要防護，還有活動關節的強度增加，就是必須的功夫。其他有如工程中非常規性項目，我們會併入到雜項工程內，包羅萬象的內容也是其特色，但是最重要的，還是要注意公共安全及消防安全的條件維護。

垃圾清運及清潔工程

工程垃圾要經由合法途徑清除，避免因違法事件發生而造成停工或是罰款等不必要的損失。清潔雖然都是找專業的清潔公司來處理，但是常常很多隙縫或是有膠的地方很難以清洗乾淨，我建議清潔完後再來打矽膠，避免清潔過程中造成收邊膠的破損。

示範案例

CHA

PTER

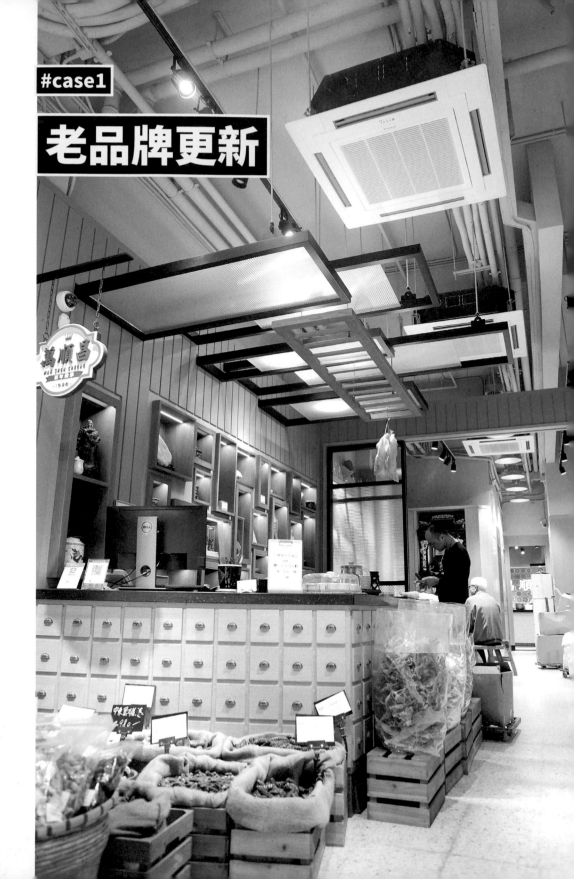

#case1

老品牌更新

萬順昌	業主 profile
香港上環 百年乾貨品牌	於位香港上環碼頭,一百年前開業至今的老店,鄰近商業港口,處於乾貨一條街,和隔壁的店商品差異性不大。

環境觀察

- 經濟模式衰退,生意每況愈下。

- 室內為長型,空間大約只有 30 多坪,以不鏽鋼框、玻璃櫃推積滿滿的商品,完全不考慮零售方法,或招牌、字號等對世人傳遞的訊息。

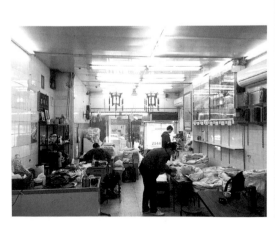

- 整家店等於是堆滿貨品的倉庫，直接拒絕沒有需求的消費者。

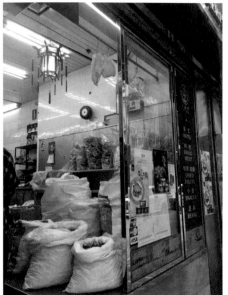

- 整條街都是同性質的店面。

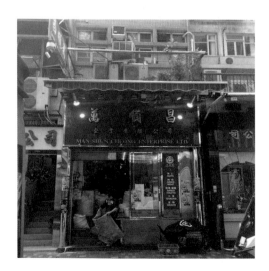

業主目標 新一代的老闆接班後，想符合時代的需求，希望店面從倉庫模式轉變為更具國際規模的樣式，甚至以後想做加盟店、四處展店，擴展到國內外市場。

提案方向 目的是在同樣的這條街上，創造出更新的經濟價值與經濟強度，打造兼具觀光價值創新品牌。

企業規模 **想和別家店有所區隔，不能只在室內設計或陳設下功夫，必須先徹底了解附近同行、乃至整個商街區塊的風格，才能進一步探究對手的規模與經濟價值。→ 可見 POINT 03（P36）**，進而達到成為這條街領導者的目的，導引觀光客、沒吃過的人都來了解，經由新方式宣傳品牌與價值。

示範點型態，創始店不只是企業總部，也是讓未來投資人能清楚看到的示範店面，提升企業發展優勢。

店面模式 **先從建物本身的分析下手，初步進行基本評估所有設計空間，知道可執行的空間與格局。→ 可見 POINT 14（P88）**

因為是細長型布局，所以分成前後兩段設計：一樓的 G 層前端是零售店鋪，包含南北貨禮盒，後端是批發者來看貨的倉庫，統一由前端門面進來，廚房與電梯放在最後面。

二樓設定成倉庫與商品包裝區，方便禮盒往下運送；接著是會議室，兩者規畫在一起的理由是從會議室能讓投資者看見商品包裝與流程功能，也是一種體驗觀摩。再往上就是三樓辦公樓層，管理者與員工在同一樓層辦公。

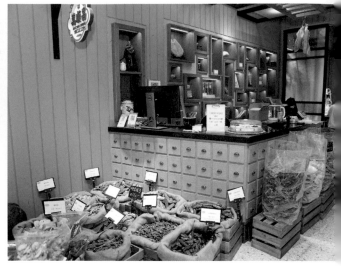

因為是細長型布局，所以分成前後兩段設計

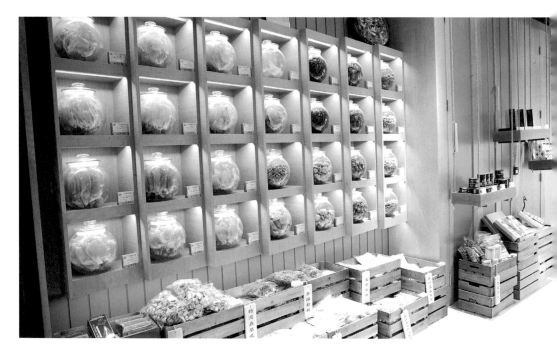

一樓的 G 層前端是零售店鋪，包含南北貨禮盒

廚房與電梯放在最後面

倉庫與商品包裝區

主管辦公室

三樓辦公樓層

**未來
延展性**

業主有可能宥於預算或其他因素，而無法一次達成既定的未來目標，只能先打造最簡單的經營模式，但不表示他不想擁有未來改變的可能性。→ **可見 POINT 22（P122）**

商品包裝要走多元化，單一貨品會有很多種包裝方式、也可以產生多種組合，創造不同價值。當員工人數再增加時，通常企業發展至此也會採用自動化包裝流程，倉儲包裝往外遷移是必然趨勢，倉儲區可以很快改成員工辦公室，彈性運用。

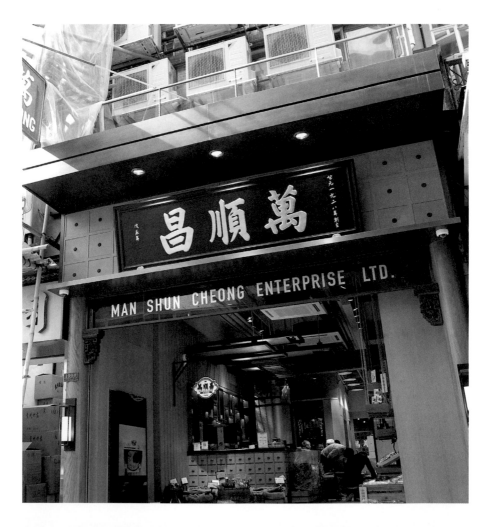

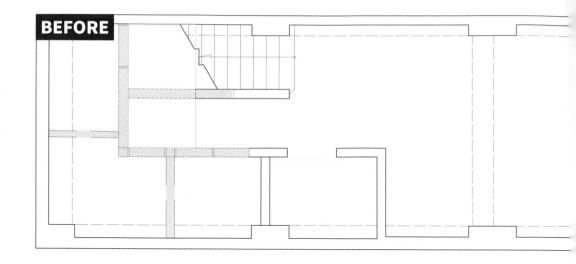

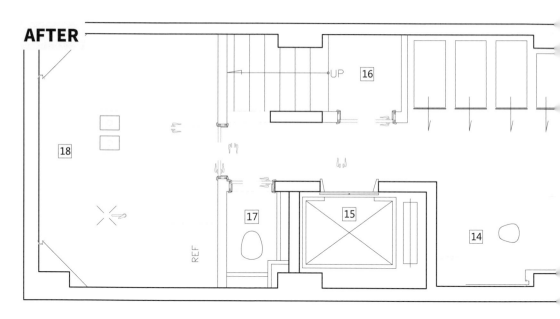

01 騎樓雨遮	06 地板下隱藏式鐵製延伸運貨架
02 內崁式玻璃展式櫃	07 仿古零售及網路銷售櫃台
03 零售展示台及牆面電子看板	08 開架式展示商品架
04 消防設備室	09 櫃台地板架高區(H:+18cm)
05 懸掛式商品展式櫃及形像主題牆	10 四扇式橫推仿古門框扇

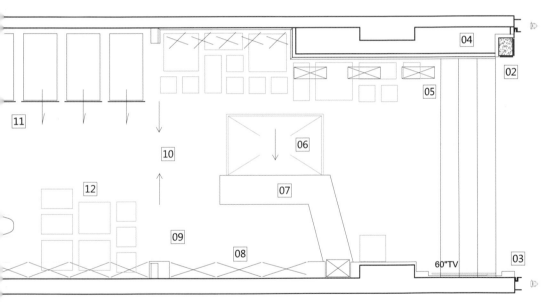

11 軌道式雙層堆貨鐵架 16 逃生用樓梯間

12 地面紙箱堆貨區 17 公共廁所

13 批貨櫃台 18 展演操作用廚房

14 供神桌

15 載人電梯

#case2
全新體驗感受

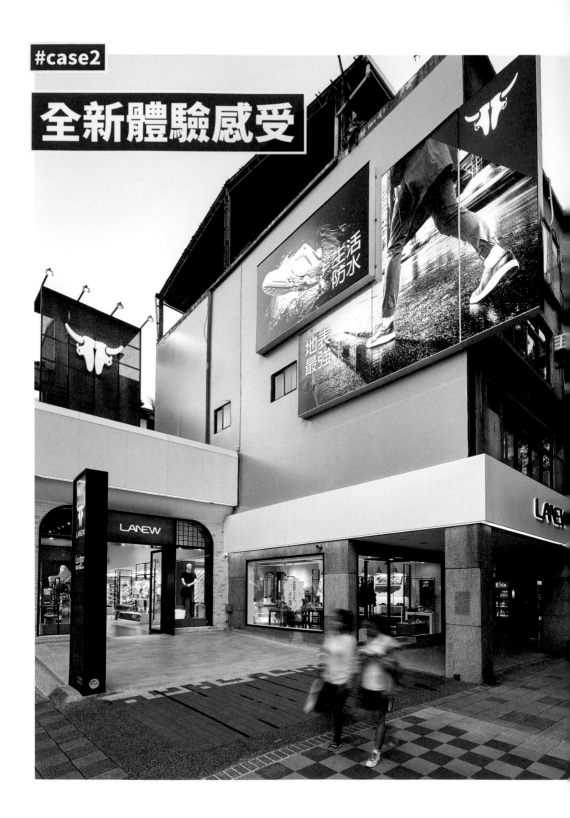

LA NEW	業主 profile
台北民權東路 鞋飾品牌	位於台北民權東路的這家 LA NEW，可說是該品牌的創始店，不但是台北最大的分店，也可視為這個品牌的源頭。但當原本客戶群已固定且貧乏，又銜接不上新客戶時，老品牌也想藉此創新，打造出全新形象和價值觀。

環境觀察

- 已經在這裡開店十六年了，主要靠老客戶支撐。週遭的民權東路一帶是上班族群，後面則緊臨老公寓住宅區。

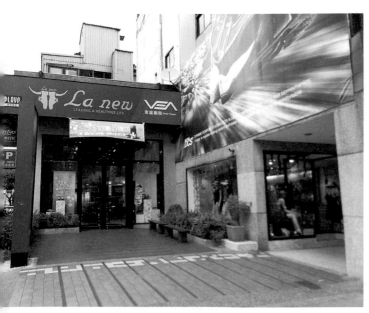
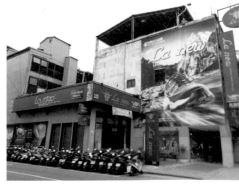

- 獨棟建築物，租用其中兩層樓，但在街區間沒有顯現出任何特色。

- 店內的主色系與擺設方式都相當過時，例如將黑色皮鞋放在深色平台上，完全無法突顯這家店的主角——鞋；也呈現不出與該品牌價位相符的質感，4000 元的鞋品看起來只有 399 元的價格。

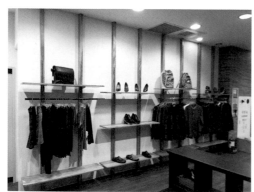
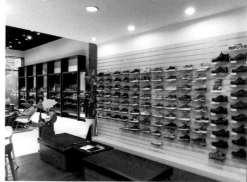
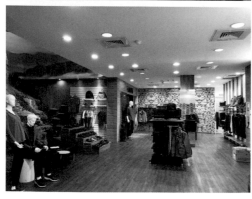
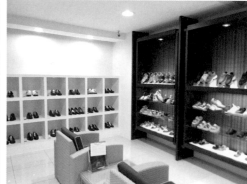

業主目標 身為一個知名的老品牌，這家企業希望在維繫住與老客戶的關係之餘，再開拓全新客群，因此想要打造出有別與以往的展示空間，提高市場上的接受度，以創造出新客戶群體，讓店面與品牌都能重新活化起來，有全新氣象和企業品牌，可說是打造出全新的升級 2.0 版；成功的話也會慢慢改造其他店。

提案方向 業主希望經由體驗吸引新的消費者。不管要不要買鞋，都先進來參觀，所以在平面設計規畫時，即以「體驗為主、販賣為輔」的概念，引導消費者認識這個品牌；設計師就應**提出進一步滿足或解決業主需求的可能性，協助業主對自我品牌進行分析與進化，並讓企業模式能自然成長、延續。→ 可見 POINT 02（P032）**

業主一開始就有既定區域，如 VIP 區、手作空間、鞋品展示區等，設計師的角色就是在固定空間裡串聯這些想法，因為店內**工作人員的設定與角色，會影響到整個商業空間的擺放機能；行走動線更會牽扯到客戶動線安排，進而激發購買欲望。→ 可見 POINT 13（P084）**

- STEP 1：將手作區塊移至店的最前面，定期辦理各式活動，歡迎民眾前來參觀、體驗。

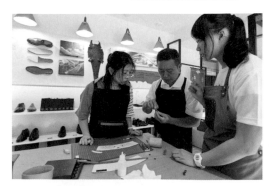
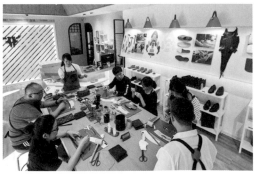

- <u>STEP 2：以紅磁磚打造成紅毯樣式，裝飾大門步行區，吸引消費者</u>
 <u>目光，進來參觀認同這品牌之後再來購買商品。</u>

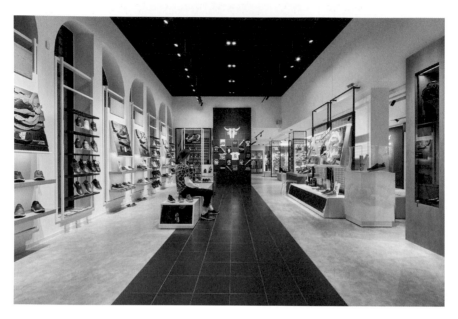

- <u>STEP 3：更動傳統鞋品展示方</u>
 <u>式，改以懸吊式呈現</u>
 <u>立體鞋底，把重要的</u>
 <u>技術價值直接展現在</u>
 <u>消費者眼前。</u>

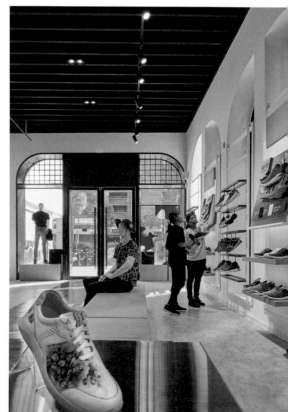

- STEP 4：為符合店內實驗性質空間，將傳統茶水櫃台和結帳櫃台，整合成大型實驗桌的概念，增強實驗感和綜合功能性，舉凡結帳、喝茶、產品解說等等任何事情都可能在這裡發生，就像是張功能齊全的工作台。

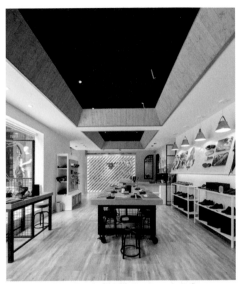

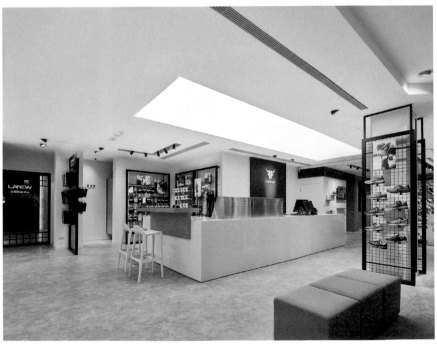

- STEP 5：<u>後面的挑高空間設計成開放的產品陳列區；之後如果需要使用交誼廳或公開活動時，可以結合紅毯區擴大空間，作為發布記者會、演講等多功能空間。</u>

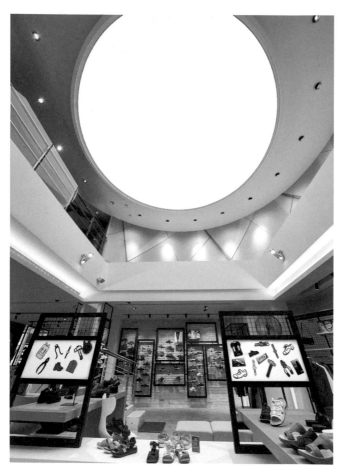

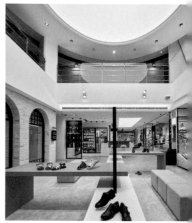

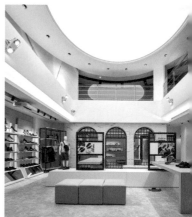

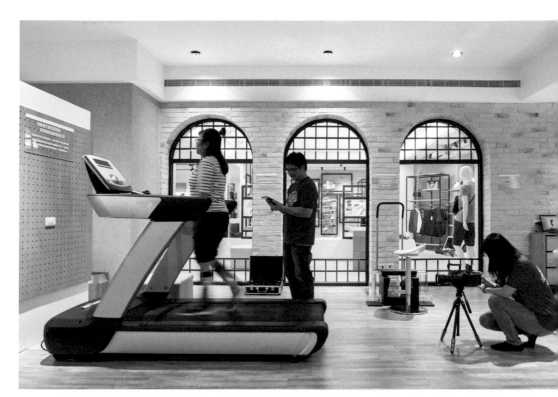

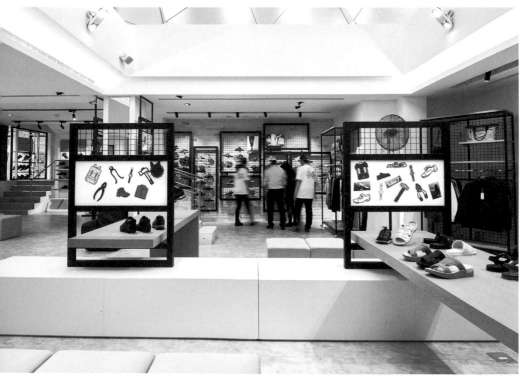

- <u>STEP 6：二樓為倉庫，但之後可能增設客戶的休憩區，及兒童遊樂
區。</u>

這種以「手作體驗為始→參觀鞋品為輔」的全新型態，讓 LA NEW 在街坊間有了全新的角色，它不只是一家老字號鞋店，更扮演起凝聚社區向心力、提供社區居民休閒娛樂場所的重要功能，讓它在附近街區間有了不可取代的地位，進一步打造它的鞋店品牌，加深在消費者中心中可受信賴的形象。

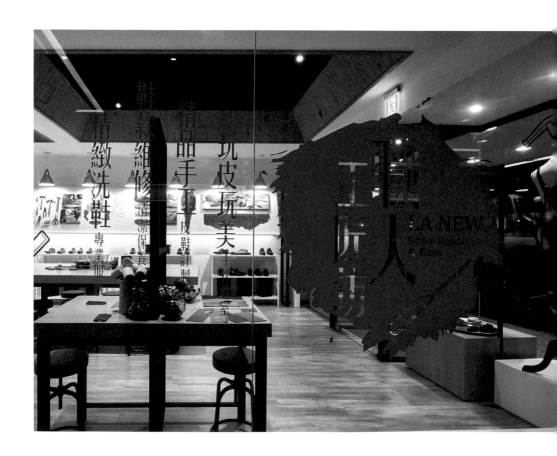

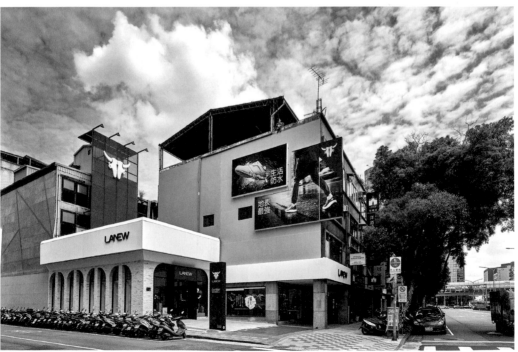

BEFORE

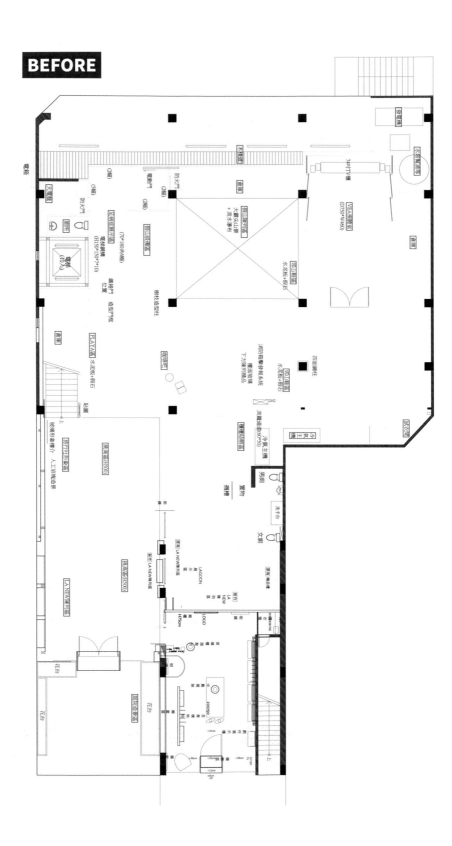

AFTER

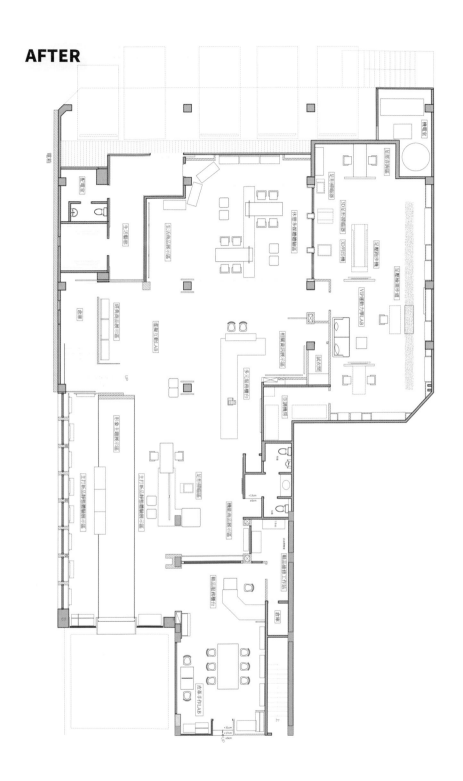

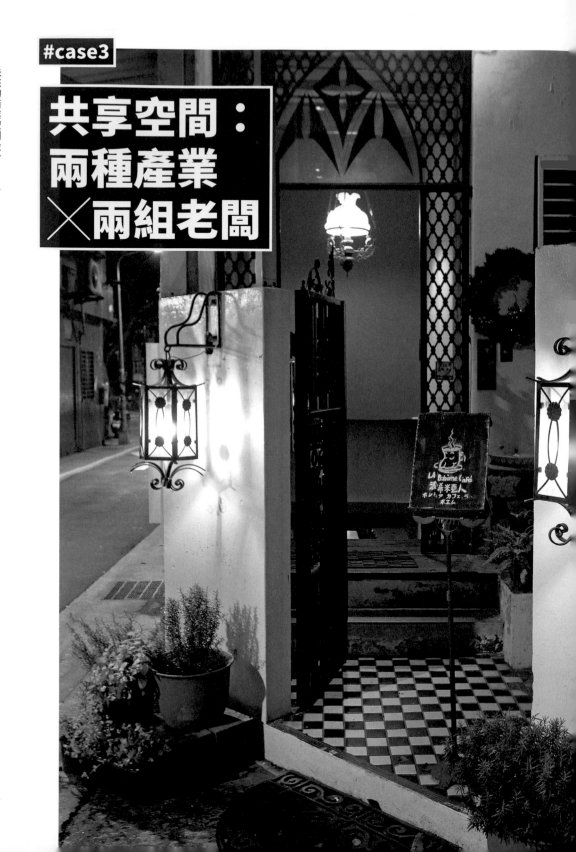

#case3

共享空間：
兩種產業
╳兩組老闆

星夜 Starry night Bar　　業主 profile

| 台北長安西路
咖啡館、酒吧 | 原本是營業二十多年的咖啡廳，後來將晚上的營業時間分租給現在的業主，白天咖啡廳維持營運，晚上搖身一變成為酒吧。 |

環境觀察

- 咖啡廳原主營業多年，由於沒有店租壓力，所以營業方式和風格較顯保守，整體裝潢更顯老舊。

- 沒有任何擺放招牌的空間。

- 位於地下一樓，只有側邊有高側窗透光；且處於靜謐的巷弄中，難以吸引新客群；但分租的業主擔任 bartender 多年，有自己的客群，比較沒有這個顧慮。

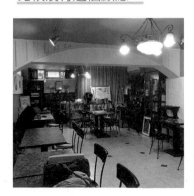 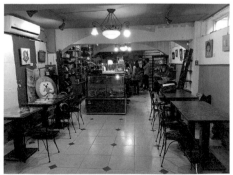

業主目標

地下一樓反而讓新業主覺得有無限想像，想打造一個神祕地下酒窖的空間；帶著固定客群來，但還不確定自己能夠走多遠，所以想找一個共享空間，降低成本。酒吧老闆負擔店面所有改造，包含廚房、衛浴，以換取之後較低的租金。

提案方向

∷ **以不變應萬變**

- 由於房東不希望原有裝潢有任何改變，也不希望牆面上有任何釘製、敲打的動作，因此只能在天花板上釘垂降線，或在既有磁磚上做噴塗，蓋掉原有的設計。

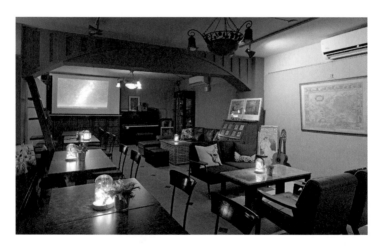

- 淘汰既有老舊傢俱，全面翻修改造成酒吧，但同時又必須顧慮白天咖啡店的經營方式，並突顯它的空間價值與特色風格。

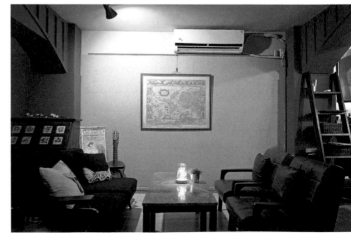

- 利用僅有的側邊窗戶營造窺探感，打造神祕氛圍，和被包覆的安全感，以吸引路過行人的注意

- 強化原本拱型梁柱的角色，調整色調，讓整家店的氛圍接近地窖風格。

- 吧台裝飾以古典歐式的風格，背面的酒架反而用新興的工業風為代表。

燈光的重要性

因為咖啡廳對裝潢的型式相對來說接受度較高，所以重點反而不在色調、家具擺設等。**區隔白天咖啡廳和晚上酒吧的方式是以燈光打造不同氛圍，**以不變動既有燈光配置為原則，只在局部光線上修飾，進入晚上的時光就關掉吊燈，以「減燈」方式和窗邊的煤油造型燈具，營造昏暗的酒吧氣氛。保留原有軌道燈之下，降低亮度，呈現出整家店的質感。→ **可見燈具工程（P134）**

BEFORE

AFTER

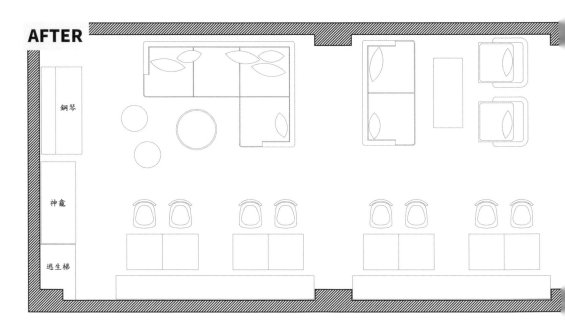

銅琴

神龕

逃生梯

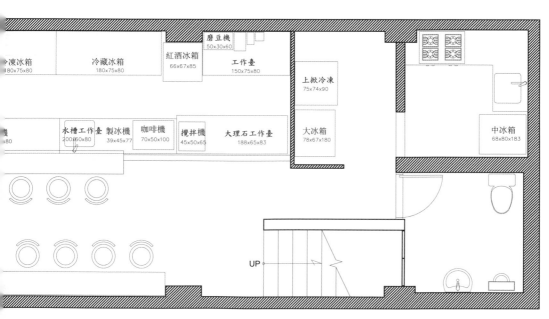

冷凍冰箱
180x75x80

冷藏冰箱
180x75x80

紅酒冰箱
66x67x85

磨豆機
50x30x60

工作臺
150x75x80

上掀冷凍
75x74x90

大冰箱
78x67x180

中冰箱
68x80x183

水槽工作臺
200x60x80

製冰機
39x45x77

咖啡機
70x50x100

攪拌機
45x50x65

大理石工作臺
188x65x83

UP

#case4

對話的方式

泡桐樹街	業主 profile
四川成都 舊式居民樓	業主原本在成都寬窄巷中經營居民樓式的民宿,但著名的寬窄巷已經被擠爆了;2018 年市政府將寬窄巷隔壁的泡桐樹街納入為步行街範圍,所以業主選擇在這繼續經營民宿。

環境觀察

- 巷弄間的民宿毫無差異化可言,只要有張床、有熱水,就可以打包開賣,產品已經到了價格競爭戰的地步。

- 建築物無特點:全中國的老文化都類似,居民樓也是 40、50 年前蓋的集合住宅,外觀都長得差不多,內部非常小。

- 鄰近環境不好:建築位在老居民樓最邊角的一樓,只能從小院後方走進去,沿途曬衣服竿架林立,到處都有垃圾桶,環境惡劣,無法提供旅客最基本的「安全感」。

- 內部窄小:這種房子的寬度、長度都不夠人性化,又因為很多理由例如支撐結構等原因、鄰居不了解不能任意拆除、放寬。

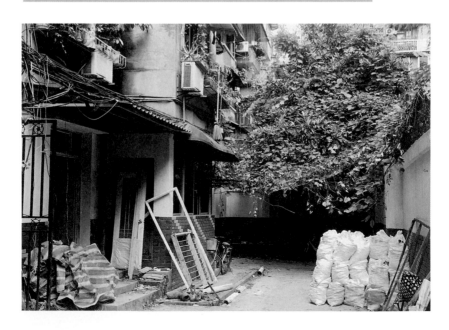

業主目標　希望創造更多經濟價值，而不再是一間房、一間房的計算收入。如果只是把零碎的地方都做成房間，最高只能賣人民幣 600 元，也創造不出品牌價值。

提案方向　打造的重點在於，找出來成都的旅客要體驗成都的方向。哪些活動能成為提供給旅客的生活價值？繼而記住品牌？

任何空間，只要設計師花些巧思，做出些許改變，就能達到不同效果。我們先從基地情況探討，告知業主現實情況為何，一一分析誰會住這種房子？能吸引怎樣的遊客，這些遊客需要怎樣的旅遊體驗？這樣的前提下，該如何營運此類型的民宿？也就是這個民宿在這裡，對要服務的對象而言，有什麼價值？ **→可見 POINT 08（P060）**

- 從價值感受到品牌感受：「必須在空間中產生活動行為」、「產生文化價值的存在」，從消費者能感受到價值，再一路累積成品牌，同時因為做出和其他民宿的差異性，而能達成客戶對高單價的期望。

- 印象考慮：外部環境和內部環境在我們主導底下，讓來使用的人對這裡產生印象：這些人是哪種人？他們的年齡層在哪？他們的消費習慣？要顛覆先設定客層的想法，而是從**建物的機能分析下手，進而推想客群。** **→ 可見 POINT 14（P088）**

- 顛覆傳統觀念：一般認為浴室是最具有隱私性的地方，但是既然已經不在家中了，是不是應該挑戰另一種體驗？成都冬天晚上很冷，白天很熱，這樣的浴室就是戶外溫泉，有獨特風景，會讓遊客覺得不用一下浴缸太可惜。

- 視覺改善：善用小巷弄曲折的行進空間，創造柳暗花明又一村的感覺。

- 把機能變成住宿文化：打造來成都的人想體驗的懷舊文化。在一大片長相類似的住宅中，「揉入」真正的成都味、成都的活動行為，讓旅客覺得：住在這裡能引領我更了解成都，多花點錢也值得。甚至對住宿環境的體驗，也可以成為「我想要來成都旅遊」的原因之一，比如說更進一步，提供老成都人在院子裡喝茶的環境，打造成都老媽準備的一桌晚餐，等旅客回來吃等等。

- 三層範圍界定：外庭院的空地是居民樓的半開放空間，但民宿經營當然不希望居民樓其他住戶走進來，所以**採用軟性材料處理，打造天然隔絕空間。** → 可見 POINT 17（P106）

- 第一層是用磚堆砌矮牆暗示界限，鋪設卵石、種植青苔草皮，讓人覺得「不能踩」，減少鄰居想走過來的心理。

- 第二層界定是以三個略高的石墩擺上植栽。

- 第三層界定安排在大門前面，地面抬高約有 30 公分的階差，加上旁邊種植大樹，形成強烈聚焦端景。這些動作完成後，才慢慢加圍籬、植栽等，日後再慢慢做門口方便圍起來。

- 友善鄰里：開門做生意前的大肆施工一定會引起鄰居抗議，**想打造出環境的協調性，雙方能有質感的相處就格外重要** → 可見 POINT 21（P118）

- 改善狹小室內空間：狹小、寬度不夠的小空間，好朋友或夫妻不會覺得不舒服；可知重點在於如何營造一個「談話空間」，而非光擺設得高雅、上流的「對峙性」，當坐下來很低矮時，就不會覺得空間壓縮，反而有些情趣、味道，可是若放個大桌的標準旅館設計就不好了，所以我連沙發設計都很小巧、不設電視，只有投影布幕，升起來就是一個可以談話、能活動的空間。

- 善用戶外環境：以大樹吧檯搭配竹子燈，營造「共餐」環境。在窗外樹木下，安排兩張竹椅，讓人可以喝杯茶，打造文化體驗空間。

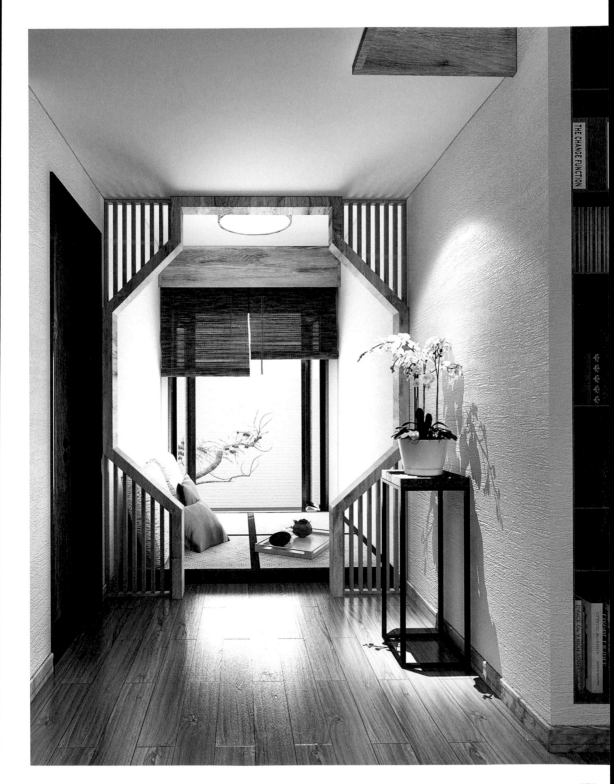

BEFORE

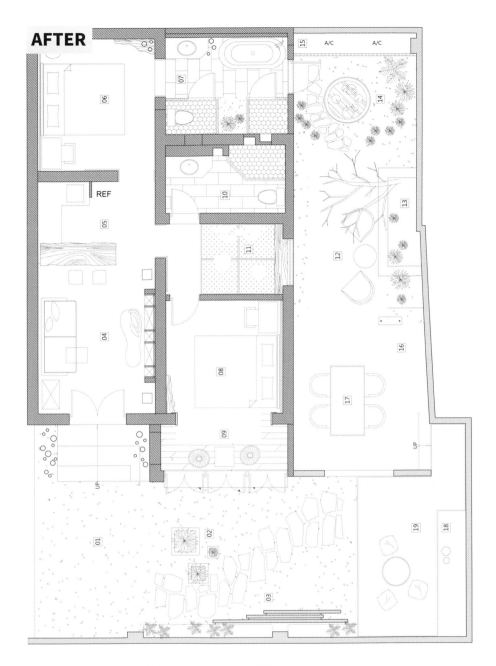

AFTER

01 入戶前院玄關	08 次臥房睡眠區	15 格柵護欄空調機房
02 入戶前院端景花臺	09 次臥房窗邊臥榻區	16 側院植生牆及鞦韆
03 入戶前院疊景山牆	10 共用浴室	17 側院用餐區
04 交誼閱讀區	11 榻榻米發呆區	18 側院樹蔭花埔
05 茶水料理區	12 側院茶座區	19 側院禪意臥榻區
06 主臥房睡眠區	13 側院景觀樹花埔	
07 主臥房光廊浴室	14 靜態荷花景觀池	

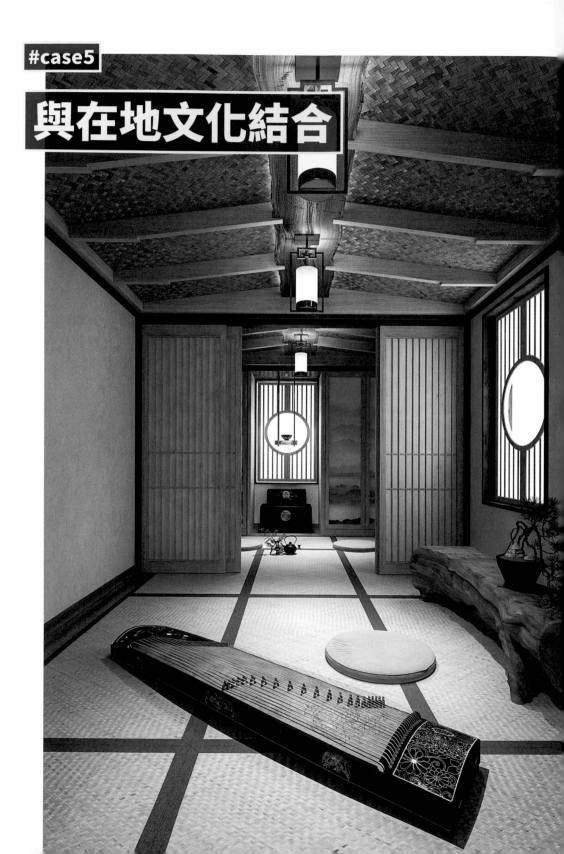

#case5

與在地文化結合

長順上街	業主 profile
四川成都 租賃居民樓	以賺錢為目標租下的便宜居民樓，也能夠成為品牌嗎？其實是可以的，固化成本盡量壓低，但在一次性裝修費用上投得很高，因此呈現效果很好。只要主打品牌創造的是裝修價值與生活價值，鼓勵民眾來體驗，就可以打造出特色。

環境觀察

* 居民樓的四樓，無電梯。

* 深挖環境：發現漆器文化的源頭就在住宿點距離 10 分鐘的路程。成都漆器世界知名，尤其漢朝時漆器工藝非常強大，馬王堆陵墓的漆器都是來自成都，漢唐時期就很繁榮，有「天府之國—蓉城」的稱號，等於是當時的國際大都會。

設計師除了要**懂得以「行銷」和「營運模式」為出發點以外，還要懂得關注「完全不相關」**的事情，這樣才能結合各類商品，創造出全新的銷售模式。 **→ 可見 POINT 06（P056）**

- 增加文化活動強度：研究過往歷史是一種方法，案子周圍有什麼點都要幫業主探察。我以漆器文化設定底蘊，導入漆器中心的活動，創造體驗課程。

- 打造古味儀式感：門一進去就看到一個篝火的火爐。空間呈現漢式（類和室）的席地概念，但是我們又想在裡面體驗舊文化以外的新價值，篝火區呈現的就是內外空間交會的感覺，讓你一進門感覺又到戶外了！重新闡述一次從外部進到室內的打造法。

- 結合旅遊體驗：準備一套漢服讓遊客換上，還能在街頭巷尾穿梭，從服裝開始體驗，雖然小巧，但是馬上與這裡的空間融合在一起。

- 空間布局與機能分析：內部環境呈現給客戶的概念是民宿使用、聚會的招待所，形式為大的和室區，靈感來自規畫和室的過程中，發現日本人生活食衣住行都在這個空間中，而生活空間源自中國漢朝，那就仿造他們，也在和室中打造一連串的生活模式。

- 創新價值，客層更寬廣：居住體驗感經驗好，可能就想租一天辦聚會，因此我們創造出「聚會模式」，收益可能比住宿高，也能將客層同時鎖定外來客與在地人。

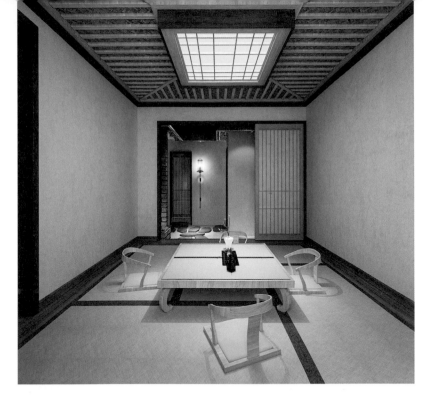

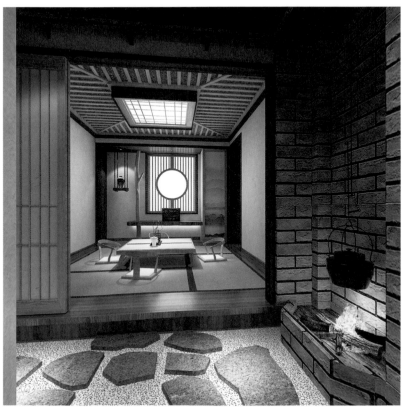

BEFORE

AFTER

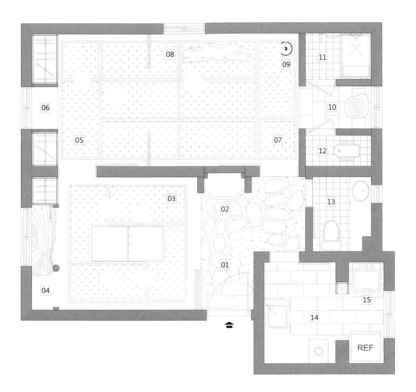

01 玄關石踏區

02 日式篝火爐

03 和室桌及三人睡眠室

04 日式靜景區

05 修憩及雙人睡眠室

06 窗前端景桌

07 修憩及三人睡眠室

08 窗前禪意座椅

09 日式紙燈籠吊燈

10 原石落地洗手間

11 日式淋浴及泡澡室

12 蹲式座便室

13 馬桶式衛生間

14 廚 房

15 洗衣區

未來的商業空間設計法則

作　　　者	李偉耕
總經理暨總編輯	李亦榛
特　　　助	鄭澤琪
編　　　輯	張艾湘
編 輯 協 力	袁若喬
封 面 設 計	盧卡斯工作室
內 頁 構 成	楊雅屏

未來的商業空間設計法則 / 李偉耕作 . -- 初版 . --
臺北市 : 風和文創 , 2020.04
　　面；　公分
ISBN 978-986-98775-0-3(平裝)

1. 商店設計 2. 室內設計 3. 空間設計

967　　　　　　　　　　　　　109000860

出版公司	風和文創事業有限公司
辦公地址	台北市中山區南京東路一段 86 號 9 樓之 6
電　　話	02-25217328
傳　　真	02-25815212
E m a i l	sh240@sweethometw.com
網　　址	sweethometw.com.tw

台灣版 SH 美化家庭出版授權方

IESG

凌速姐妹（集團）有限公司
In Express-Sisters Group Limited

公司地址	香港九龍荔枝角長沙灣道 883 號億利工業中心 3 樓 12-15 室
董事總經理	梁中本
E m a i l	cp.leung@iesg.com.hk
網　　址	www.iesg.com.hk

總 經 銷	聯合發行股份有限公司
地　　址	新北市新店區寶橋路 235 巷 6 弄 6 號 2 樓
電　　話	02-29178022

製版 / 印刷	鴻源彩藝印刷有限公司

定　　價	新台幣 480 元
出版日期	2020 年 04 月初版一刷